U0121502

大展好書　好書大展
品嘗好書　冠群可期

大展好書　好書大展
品嘗好書　冠群可期

休閒娛樂
41

撲克牌
魔術・算命・遊戲

林振輝/編著

大展
出版社有限公司

序言

在世界上頗受歡迎的撲克牌，其起源甚早，發祥地則有中國、埃及、印度等各種不同的說法。但各種說法都一致認為，它是發源於東方，再傳到歐洲的。14世紀被傳到歐洲改良為叫 Numeral，以56張為一副，後來幾經變遷，到了18～19世紀，定着為目前大致的形態。

本書將撲克牌具有的魅力和利用範圍歸納成一册，其特點如下：

①可當做魔術師深奧的猜謎工具。

②有時可當算命的工具，更可搖身一變為集周圍的注目於一身遊戲工具。

撲克牌除了娛人自娛之快樂心情外，還會令人感受到一種說不出的興奮和刺激。

利用閒暇或工作空檔，將本書研究一番，在和同事、朋友，甚至情人談天時，無意地，以你那靈巧敏捷的手法露一手，撲克牌豐富的變化，他們將以敬

畏的眼光，對你另作一番評估與認識。

目錄

第一章

撲克牌魔術

1 撲克牌魔術的基本知識

1. 撲克牌魔術的注意事項

- 勿使紙牌損傷，永遠保持光滑。
- 手掌小的人，可使用適合的小型紙牌。
- 表演過程，嚴禁口出粗話，或以言語傷人。
- 加點演技，切勿光唱獨腳戲。
- 要製造活潑的氣氛、皆大歡喜。
- 若是技巧未純熟，千萬不要獻醜。

2. 魔術用的洗牌法

紙牌魔術，當然可用一般的洗牌法，但通常大都使用紙牌魔術獨特的洗牌法。

由於魔術主要是爲求瞞過觀衆的耳目，因此在洗牌時，一部份牌，須保持原狀，或者迅速地移動觀衆認爲「仍在原處」的牌。

我們完全沒有移動任何牌，但却令對方認爲我們已經移動，在撲克牌魔術上，是絕對需要技巧的。

這叫「虛招」或者是「假洗牌」。

以下我們來介紹最容易學的幾招。

圖 1

假二分洗牌法 ⑴

這是將撲克牌分成上下兩疊，互相轉換位置，實際上，紙牌仍在原位，根本沒有洗。

如圖2所示，以右手大拇指和中指，夾住撲克牌堆上下兩端，撲克牌底部朝自己。

食指自然地輕放在上側的正中央。

如圖3所示，以食指將撲克牌的上半堆，輕輕地勾出來，並用左手的拇指和食指，夾住勾出的上半撲克牌，拿在左手。

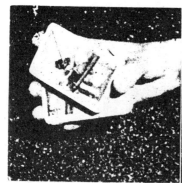

圖3

圖2

移到左手後，如圖4所示，以手緊緊壓住上下端。

左拇指插進紙牌底部，拇指伸直後，紙牌幾乎成水平狀態平放，以左手的中指、無名指、小指撐住紙牌內側。

左手垂直握住的撲克牌，疊回原來的上半部去。

接着將右手的撲克牌，如圖5般，飛快地插進左手紙牌的內側去。

這麼一來，兩堆牌又變回原來的排列狀態了。

光看說明，似乎非常複雜，實際用撲克牌來操作，馬上就學會了。

圖5

圖4

假一分洗牌法 (2)

以右手拇指、食指,夾住撲克牌上下端,如同前一個方式,用右手食指勾出一半左右。接著,左手食指稍彎曲,和拇指尖同夾住左上端。

左手的其他三指撐住撲克牌底部,然後移開左手拇指,改以食指和中指夾住,手指伸直後,撲克牌就完全正面向上了。

右手的撲克牌,也同樣翻向正面,再疊於左手的牌上,撲克牌的順序依然沒變。

圖 7

圖 6

假二分洗牌法 (3)

左手執牌、牌面向上，右手拇指放於牌的左側，中指以下，置於牌的右側，右手食指，如圖 8 般，輕輕壓在紙牌上面。

右手拇指、中指，輕輕夾住紙牌，稍抽出下方一半左右的牌，並將之押向左側，然後將它完全抽出，從左手的牌上，繞個半圓形後，放在桌子上。左手所剩的牌，交到右手上，然後放在桌面牌的上面，則左手的牌，仍在原來的位置。

圖 9

圖 8

假三分洗牌法　(1)

以右手拇指和中指、無名指，分執於紙牌的上、下端端，使成一直線，食指則輕輕的放在紙牌最上端。

首先從牌堆上，拿起三分之一左右的牌，放在左側，再拿起剩下的二分之一左右的牌，放在第一堆牌兩倍距離的右側。

然後，左手採取與最初相同的方式——以拇指、中指、無名指分執牌堆上下端——將右手邊剩下的三分之一紙牌，放於最初一堆的右側（與右

圖11

圖10

側紙牌相隔一張紙牌的空間）。

手從最後的牌堆上移開時，用左手拿起第一堆牌，移至第二堆與第三堆的空檔間。

右手立刻拿起右側的第二堆牌，疊在已移到左鄰的牌堆上，右手再將剩下的牌堆拿起，放在最上面，三分洗牌法完成。

乍看似乎已經洗好牌，其實與原來一樣沒變。

圖12

假三分洗牌法　(2)

與前法相同，從牌堆上各取三分之一左右，放在桌子上，但不用預留空間，由左至右，依1、3、2的順序，排列成三堆。

然後把第一堆牌疊在第三堆牌上面，但在疊上時，如圖13所示，留下約1公分左右的空間。

剩下的第二堆牌，放在最下方，同樣也留1公分左右距離，勿與牌堆切齊。

三堆牌疊成一堆後，右手如圖14

圖14

圖13

般把牌托好，邊做要把牌切齊狀，趁
對方不注意時，左小指悄悄地插入第
3和第一堆牌之間。

右手將左小指插入處以上的牌堆
拿起，殘留在左手上的牌堆，同時翻
轉到正面來。

然後再將右手上的牌堆，也同樣
翻到正面，疊於左手的牌上，則牌堆
又恢復到原來的順序了。

圖15

不使最上一張牌移動的洗牌法

右手執牌堆，左手迅速抽出下半堆牌，反置於牌堆上方。

兩堆牌尚未疊成一堆之前，小指頭夾於中間（亦即原來的上面一堆牌之上）。

小指所夾的下堆牌不動，只抽洗上半部的紙牌。

讓對方「誤以為」已經將牌充分洗好後，如圖所示，右手的拇指和彎曲的中指關節處，夾緊牌堆，將小指頭下半部的牌堆以右手拿起。

圖17

圖16

爲取信對方，先掉幾張牌在左手牌堆上，然後將剩餘的牌，全放於左手牌堆上。

這種洗牌，乍見之下，似乎洗得非常均勻，其實最上面的一張牌並沒有移動。若你作莊，不想讓第一張牌被洗掉的話，大可使用這種方法。或者用另一種方式洗牌。

將下方牌抽出，放在上面，以小指夾着，再從小指下方的牌堆上，抽取切洗到最上面，最後再將小指所夾以下的兩三張牌，疊到最上面，如此一來，第一張牌仍然不變。

圖18

第一張牌移至
最底下的洗牌法

這是最簡單的方法，洗牌時先將最上一張牌，移到左手上，然後再抽洗其他牌，第一張自然永遠留在最下方。

下方牌移至牌堆最上方也是如此，以右手抽洗牌堆，將最底下一張抽疊到最上方去。

無論洗至最上方或最下方，都是撲克牌魔術上，不可或缺的必備技巧之一，因此，最好平日能夠多加熟練，使自己在表演紙牌魔術時，能夠生動自然，毫無破綻。

圖20

圖19

2 高度技巧的撲克牌魔術

這是高度技巧的撲克牌魔術，玩的漂亮，不但可自娛也可娛人；但是首先必須學習基本技巧。

在此以簡淺易懂的說明來解說常用的技巧，多加練習，必可學得靈巧愉快的魔術。

重疊取牌法

熟悉此法以後，即使是很簡易的魔術，也能表演得又漂亮又精采，博得滿座的喝采。

此法又稱爲雙重取牌（Double Lift），有好幾種玩法，看您個人習慣動作

玩法 1

，可任選一種。

如圖21，將一副牌，以左拇指在牌左側、食指以下四根指頭在牌右側，由下方托着牌。

右手拇指從上方抵住牌的下側，中指以下抵住牌的上側。

以抵在牌的下方的右拇指心，使牌的前端彎上來，右食指則輕壓牌的中央，當下側的牌勾起二張時，將拇指放在隙縫中。

此時牌是朝向前方，拇指在後側的動作不易被發覺。

讓對方看這二張牌表面時，拇指在牌下，食指在上，夾住牌的頂端，由左至右下，食指在上，夾住牌的頂端，由左至右

圖21

玩法 2

地使手廻轉。

底端雖然被勾起，但前端必須仍然固定在整副牌上，以左手壓住勿使牌散開。

還原時將右拇指及食指夾住的牌放開，重新將拇指放在牌下，食指放在牌上，同前地由左至右地把牌轉回。

牌的拿法和用右拇指勾開兩張牌的方法和前面完全相同。

在分二張牌時，用食指抵住牌上，和拇指一起往前推，就能順利地勾出兩張牌。

接着暫時錯開拇指與食指，右手中指在二張牌的下方，右拇指抵住上方，以便抓住二張牌，自右向前廻轉右手，就能和

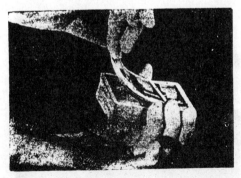

圖22

玩法 3

面向前方的右掌同時讓對方看見二張牌的表面。

二張重疊的牌必須拿出來給對方看，所以一定要用托住撲克牌的左手拇指及食指將左右湊齊，下側則必須用右食指調整使之齊平。

扭轉手使右手掌還原，牌面也隨之朝下，這樣能巧妙地讓對方看牌的內外兩面，使他有錯認是一張牌的印象。

如玩法 1，要分兩張牌的話，拇指放在二張牌的下方，中指抵住上方，使牌彎起來，然後食指漸漸靠近中指按着。

用中指彈食指壓住的部分，會發出很響的聲音。

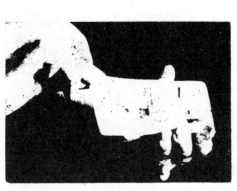

圖23

滑牌

中指離牌的同時，由左至右地廻轉，以便讓對方能很清楚地看見牌的表面。

彈牌的聲音是「啪！」地一聲，很令人為之抖擻。

這是富有魔術效果的技巧，務必多練習，使「啪！」的聲音振奮人心。

在需要特定牌的時候，蹭一蹭卡片，就可以從牌的最底下抽出來的技巧，就是滑牌（Glide）。

這是很常用且非常方便的技巧，請牢牢地記住。

如圖25，以左手由上方握住牌，盡量將牌深藏於掌中，拇指在右側，中指和無名指撑住牌的底部。

圖24

普通出牌是用右手食指及拇指，將牌抽出打出去，但在收牌時，將此牌藉着中指及無名指的挪動，把牌收到掌中。

拿到的牌和事先藏的牌有出入時，下一張牌，就依照上述方法，以食指和拇指將牌抽出來打出去就可以。

藏的牌用得着時，將食指稍伸長一點潛入掌中去取牌；要藏牌時則相反地進行；發牌時配合着左中指及無名指往外推牌，看起來便不會不自然，而能順利地出牌。

牌若不滑，常會發生藏牌不易，或是一次打出兩張牌，因此特別要注意牌的光滑。

圖25

掌牌（Palm）

這是一種將牌最上一張或下一張牌藏在手掌中的技術。

首先將要藏起來的牌放在最上面，以左掌蓋握住整副牌，左拇指在牌的右側，中指以下的指頭在牌的左側，位置稍偏中央下方。讓食指能自由活動，以便推牌。

將右手五根指頭完全張開，掩蓋住左手的牌，並將需要的牌移到右手上。（如圖26）

此時事先藏好的牌在最上方，右手掩蓋住，彎曲左食指，用力將事先藏好的牌推擠出。

推擠出來的牌緣沿着右小指的下緣往前推進，當左食指伸展到極限時，左拇指及中指以下的指頭將剩下的牌往自己方向

圖26

收回，這就完成了。藏牌貼附在右掌心中。

注意右手掌要少許彎曲，以防藏牌的掉落，用右拇指及食指以下的指頭來握住這張藏牌。

這張藏牌絕對不要被對方發現，可以手背對向觀衆，必要時能夠騙對方以爲是從左手的牌中拿出的。

藏握在掌中的牌，爲了不讓它掉下來而彎曲着手掌，但仍必須將這張牌運用出去。

不論是掌牌或滑牌，手掌太小，牌容易掉出手掌而被對方識破，這時應該使用小號的牌。

圖27

1 透視猜牌法

讓對方從一組牌中選出兩張牌，將背面折回作裏的方式來猜對方指定的上或下牌。

【玩 法】 交給對方一組牌，讓他從中選出兩張牌，並要他記住牌後交還給自己，交回來的牌就擺着不必去理它。

當然抽剩下的牌就擺着不必去理它。

「請你指定一張要我猜的牌。上面一張或是下面一張，讓我來算一算！」說着將二張蓋起來的牌放在背後。

對方若是說：「你猜上面那張。」

「要猜上面這張，好！我把下面這張不用的牌還給你。這是下面的牌，沒錯吧！」說着將下面的牌拿給對方。對方一看沒錯是下面一張牌。

「猜上面的牌吧！看我的！」

故作玄虛地靜思一番，問道：「到底是什麼牌呢？」結果打出牌，一猜竟然中了，的確是對

方原先看的上面一張牌。

【秘　訣】　對方將兩張牌面對面地蓋好，交還給你，然後你再等待他指定你要猜的牌。

他說：「猜上面那張。」你就說：「好！我把下面這張不用的牌還給你吧！」此時將抓在右手中的那張下面一張牌，如圖 28 地用拇指及食指抓住把牌打出去。

手掌很自然地向前，此時掌中的牌就可一目瞭然了。

只要假裝正在稍作思考的樣子，再猜：「到底是什麼假牌呢？是黑桃 A。」果然中了。

圖 28

圖29

【注意】透視猜牌法是有運用到掌牌的技巧，所以必須事先熟悉掌牌技巧；右手掌必須收攏，以防牌的滑落。

若是手掌動作過於笨拙，又一直注視着手掌，將很容易被對方看出來而敗露行跡。

而且右手將牌拿還給對方時，左手絕對不要伸向前面。

實際上，左手根本沒有牌，而牌是藏在右手掌中，所以必須讓對方誤以爲左手中還有一張牌。

不小心將左手伸到前面的話，這個魔術就敗跡了。

將掌中有牌的右手，背在背後，做出由左手接牌的樣子，說出牌底之後，再將牌拿出來。

2 會變的卡片（Ⅰ）

【玩法】 好好地把牌洗一洗，讓對方從中間抽一張出來，當記好以後，再放回表演魔術牌的最上面。

「現在我要把它變走，一、二、三、變！」

再翻起第一張給對方看，果然剛才的牌不見了。

「想必讓您嚇一大跳吧！好，現在我將這張牌插到牌的中央。」

在放回最上面一張牌時，先將牌突出於整組牌的位置，讓對方確定是不同的牌以後，用右拇指、中指、無名指將牌抽出，再插入的中央。

「剛才變走的牌，我已將它插在牌中間了。」

（此時讓對方看一看牌的外表，以表示牌沒有變化。）

讓對方從一組牌中抽出一張，記起牌號後，再放回原處。打開一看，竟然變成另外一張牌，將這張牌插進牌的中間，剛才那張就出現了。

圖30

「注意看喔！這張牌這次會怎麼變啊？」說着便在牌上輕輕地叩牌一、二次，再將插進去的牌，慢慢地抽出來，它又變回原先的最上面那張牌了。

【秘　訣】　最初的變化是利用前面的「重疊取牌法」。

對方放回的牌是在最上方，讓對方看牌時是利用重疊取牌法，以拇指先勾起二張牌，再以拇指和食指抓住牌給對方看，這時對方看到的是第二張牌。

將這二張牌一次放原處，讓對方看看牌背面，再勾起這二張牌插入牌的中間。

此時再讓對方看一看牌的表面也沒什麼妨礙。

用右拇指及食指抓住這二張牌，插進牌中間約三分之二時，拇指稍稍用力，將上面的牌

稍稍推擠出。

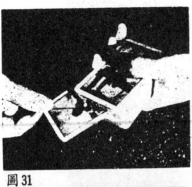

圖31

上面一張牌和第二張牌錯開約有一公分左右時，以左手食指的指甲，將第二張牌推進去。

圖32

第二張牌已經不見了，只剩下最初對方看到的牌突出於牌的中央。

圖33

一面調整牌的零亂，靜靜地把牌抽出來，最初的牌又展現在觀眾的眼前。

【注　意】　將二張牌插入其餘的牌中間時，若是左手將其餘的牌握得太緊，就無法很溜滑地將牌插入，若是硬出力去把牌擠進去，重疊二張的牌易分散開來而敗露形跡，所以左手必須輕握其餘的牌，用右拇指將牌先勾出一個縫隙以便放牌。

二張牌要放入約三分之二左右，若是插入太少，則左食指指甲亦不易勾住底牌。這是避免錯開牌的要訣。

3. 會變的牌（Ⅱ）

讓對方從一組牌中抽取一張，放在最上面一張，切洗牌一、二次，從中間把牌打開讓對方看，但是牌不對，不一會兒又變出原先的牌。

【玩　法】　先徹底洗牌，讓對方從中抽出一張牌，記好後，再放回其餘牌的最上面。表演魔術的人，將牌切洗二、三次，如圖34，以左手持牌，右手展開牌的中間，自己不要看牌，以左半身向前凸出的角度，讓對方看此牌。

「您剛才看的牌是不是這張？」

圖34

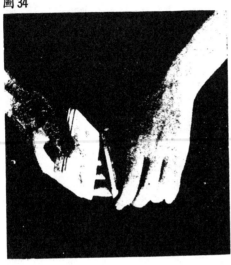

「錯了！」對方回答。

「奇怪，的的確確是這一張啊！好，讓我再試一次！」

故作玄虛地將眼睛閉上，口中唸唸有辭；

「怎麼樣，你再看一下我右手中拿的最下面一張牌。」說着徐徐地將右手的底牌拿起來，是不是和剛才的一樣呢？終於變出來了。

【秘訣】這是使用滑牌技巧的魔術。

最初將對方的牌放在最上面，一面洗牌，一面將牌移至牌的最底部。

移到底下的牌不要去動到它，再切洗二、三次牌。

左手在整副牌的下方，拇指朝向自己方向，食指和中指則朝向對方緊握住；右手則從上方將牌包住地握着牌，右拇指在牌的左側，食

指以下四指深握牌的底部，以指根壓住牌的邊緣。

如此地持牌，用右手拇指在牌的中間部分挑開任何一張給對方看。

所以讓對方看的牌和原先看的牌一定不同。

「真奇怪！怎麼不對呢？這下子可要使出渾身解數了……」口中唸唸有詞，並將拿在右手的牌蓋回原先的位置，同時使用在牌的四根指頭去勾取左手的底牌。

一面勾取，一面靜靜地將持在右手的牌往右移動。

當右手牌的左側離開左手牌的右側時，在左手的底牌已經巧妙地移到右手的底牌去了。

慢慢地把牌翻過來朝上，「是不是這一張

圖35

？」不知不覺中原先的牌又變出來了。

【注　意】　從側面觀察的話，左手的底牌在移動至右手的底部時會被看得一清二楚，所以要注意身體及手的角度。

身體的左半側務必朝前，持牌的手的角度也要向前傾斜。這時即使失敗了，也不要將手朝上，以免被發現。

表演者若是過分受身體或手的角度所牽制，而在肘及肩上出力，外表看起來就會很不自然，所以要儘量放鬆手肘及肩的力量。

當口中唸唸有辭時，臉部表情要儘量詼諧，以便吸引對方的注意，而使他忽略了手的動作，魔術表演起來也不易被看出破綻。

4. 會跑的牌

首先抽出一張讓對方過目，再將其他四張也放在桌上，在觀眾面前調動一下牌的位置，再讓他猜最初看的那張，明明是那一張牌，結果卻變成另一張牌。

【玩 法】 讓對方猜的牌必須是易記的A或是K，然後將牌放在一副牌的下端，把牌蓋起來。

以滑牌的方式，將牌窩藏在左手掌內，以拇指在牌的右側，食指以下的四指緊握住，手背朝外，然後讓對方看底牌。

圖36

看完之後，將左手的牌放回右手的牌底；

「現在我就將各位剛剛看到的牌和其他四張牌，排在桌面上；並且要在各位眼前調動一下這五張牌的位置，注意看，免得猜錯喔！」

說着便將底牌抽出蓋在桌上，依次再將另外四張牌圍繞地放在底牌的四周。

「好，現在我要重新排列了，注意看！」

於是隨便地將底牌和其他四張牌互相調動位置。

「猜猜看，剛才讓各位看的底牌，現在擺在那裡？」

結果大家都很有信心地指着，「就是這張！」

「真的是這張嗎？好，打開囉！」

掀開衆人所指的牌一看，發現竟然不是底牌。

「我想大家定以爲我會騙人，把底牌拿走，其實你把牌翻開來看看就知道了。」

對方將其他四張牌一掀開，果然底牌在其他地方出現了。

「一定是大家看走了眼，我再表演一次。」

重施前技，再讓大家看底牌後蓋上，然後再發四張，並且調動一下位置。

大家都想這下子跑不掉了，結果一猜又沒中，又是看花了眼。

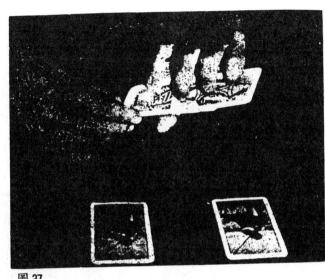

圖37

奇怪！底牌怎麼會跑呢？

【秘訣】也許一開始已有人發現此魔術的種類是利用滑牌（Glide）的技巧。

讓對方看底牌，再將牌蓋起來，此時迅速地以握住牌的左中指及無名指來取底牌，這是運用滑牌的技巧。

而抽出底牌的方式，可以於抽出第二張或第三張，或是在第一張之後，趁對方比較不注意的時候，將滑牌取得的真正底牌，以左中指及無名指將它推回右手的牌底，然後以右食指及拇指抽出來就可以了。

對方會認為從底部抽出的第一張就是原先看的那張底牌，所以在桌面上移動五張牌的位置時，便一直盯着第一張牌。

因爲一開始就盯錯了牌，當然也就猜不中。不論再試幾次也是一樣的。

【注　意】　令對方誤認爲底牌的旁邊最好不要跟着一張眞的底牌。對方可能眞的看走了眼，指旁邊那一張眞的。

有時可以利用不去移動眞的底牌的手法。

對方在猜不着，又要求再來一次或是一直要求再來一次時，可以改變多出幾張牌，這麼一來他便越來越莫可奈何了。

5. 交替排列的紅、黑牌

紅和黑牌各兩張，交互地以紅、黑、紅、黑重疊，然後打開排列，出現紅紅黑黑的順序。

【玩 法】 各準備紅、黑牌各二張。

「這兒有紅色和黑色的牌各二張。我們把它看成是女孩和男孩吧！他們都很害羞不敢和異性交往。讓我把他們配成雙。」說着將牌往桌上一排，赫然由左至右出現紅、黑、紅、黑的牌。

「因爲現在是下課時間，所以它們成雙成

圖38

圖39

「對地談心去了。」

將四張牌由右至左的順序收起來。最上一張是紅色，最底層一張是黑色。

用左手持四張牌，牌面朝內，牌背朝外，然後轉動手掌讓對方看底牌是黑色的。

將這張底牌移到最上頭，再讓對方看下張底牌，確定是紅色，其次依次地讓對方確認牌的順序是紅、黑、紅、黑的順序。

「只要老師一發號『集合！』四張牌會不變地整隊嗎？來！讓我們來看一下到底怎麼排隊。」

說着便將持在手中的四張牌，往外展現，本來應該是相互交差排列的牌，現在已經重排成黑、黑、紅、紅的順序了。

「老師正頭大於這些不聽話的學生，恰巧校長走了過來，告訴老師一些對付的方法。現在，學生們是以男生和男生、女生和女生的順序行進。」

說着同樣地將黑黑、紅紅的順序牌拿在手中，一張一張展示給對方。

「老師喊了一聲『立正！』這下子校長的對策不知道靈不靈？」

「眞是靈啊！不愧是校長啊！這麼一來，老師也可放心了。」說着魔術到此爲止。

【秘　訣】　這也是利用滑牌技巧的魔術。

用滑牌的方法從交互重疊的牌中取牌，左手由上面抓住牌面朝下的牌。

由牌底一張一張地抽出讓對方看，然後在放到牌的最上端，連續讓對方看了三張，在讓對方看完第四張之後，再度將牌面朝下，以左手的中指、無名指用滑牌方式，將這張紅牌往後挪一下

。

接着以右食指和拇指抽出下一張，說這張是紅色的，便往上放。

這麼一來就已經把黑黑、紅紅的順序排列好了。

還原成原來的交替排列也是同樣方法。第一張到第三張還是一樣地往上送，讓對方看過第四張以後，將底牌用滑牌法將牌挪後一點，抽出下一張重疊放在最上，就成了紅、黑、紅、黑的排列方法。

【注　意】

魔術是很簡單的，必須配合有趣的台詞，才能使滿座爲之拜倒。

只要是紅和黑的牌各二張，不論什麼牌都可以，但是使用有圖案的牌或Ａ的牌，比較容易分辨，魔術效果也會提高。

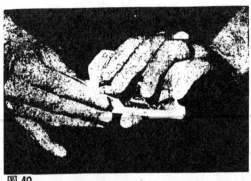

圖40

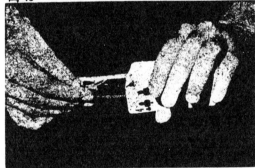

圖41

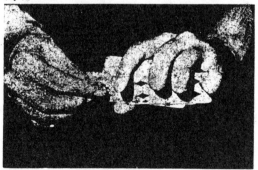

圖42

6. 離不開的國王與公主

將K與Q分別插進一副牌的兩個地方，再重新切牌，結果從牌底一張又一張地拿牌，發現本來分離很遠的K與Q連續地出現。

【玩　法】　在一副牌中，抽出黑K和紅Q各一張。

「這個國王和公主是一對情人。二個人想結為連理，但是公主的父王則想讓他女兒嫁給和自己有邦交的國王，所以百般地阻撓這件婚事，將女兒送到山上的別墅去住。」

說着便將Q牌放在這一副牌的最下面。

「國王很傷心，於是回到自己的國家去了

圖43

」說着便將Ｋ牌插在牌的中間部分。

「就這樣子地過了好久，公主的父王也想這下子女兒會死心了。但是，好可憐喔！各分東西的情侶，現在不知如何，讓我們來看一看吧！」

將牌切洗一、二次，一張一張地打出牌來看，原先分開放的Ｋ和Ｑ牌連續地出現。

「愛情力量真是偉人啊！他們二個人不知何時已經相處在一起了。這下子，公主的父親也只好答應他們的婚事了。」

【秘　訣】　從一副牌中找尋二張牌（Ｋ和Ｑ），須事先看最上面的牌是什麼，也要記起來，這張牌是基準（Key）牌。

一張牌放在一副牌的中間，另一張放在牌的最底端。從正中央處洗一次牌，這麼一來基準牌的上一張就是底牌了。

一面說着「我們來看看怎麼了」，一面洗牌時，事先預測一下插放在中間的牌在那兒，將此牌切到最上面，但是要注意不要和基準牌分開，再將這二張牌切洗到底部。

如此地大致上牌已經佈置好了，以左手由上抓住牌面朝下的牌（以便滑牌），以右手的拇指及食指，自牌底一張一張地抽出來，翻過來看。

只要剛開始佈置好的基準牌出現，下一張就是Q牌，於是先將Q牌挪一挪，繼續打下一張，直到K牌一出現，便將挪後的Q牌打出來。

當K牌一出現，接着便將挪後的Q牌抽打出來，看起來別人就以為是連續出現的了。

【注意】 要注意牌的洗法。最初洗第一下牌，以二分法洗牌要將揷在中央的牌洗到上面去，K牌就會在最上方，故底層的Q和基牌就在K牌的下方位置。

如此一來才能決定Q牌的位置（基牌的下一張），利用滑牌挪動的方法將Q牌挪後，直到K牌出現後，再打出Q牌。

若基準牌還未出現，而K牌先出現，那就

圖44

失敗了。

7. 從頂端出現的牌

對方從一副牌中抽出一張，將這張牌插入牌的中間，洗一洗牌，這張牌就從頂端出現。

【玩　法】　仔細地洗牌，再讓對方抽一張牌，並要他記起來。

玩魔術的人將牌放在左掌上，右手拿取上面一半左右的牌。

讓對方將剛才抽取的牌放置於左手的牌上，接着再將右手的牌疊蓋上去。

牌已重疊好之後，先切一次牌，再洗二、三次。洗好之後；

「你看我已經很仔細地把牌洗開了，剛才那張牌也不知道是那一張了。但是，我只要做個信號，那張牌就會出現在最上面。」

說着就在頂牌的背面敲二、三下之後；

「牌兒你在那裡啊！請快快出現吧！」

立刻掀開最上面一張牌。好像神的預言一般，顯現出來的就是剛才抽出來的那一張。

圖45

【秘　訣】　對方抽出一張牌，先記起來，然後玩魔術的人，以右手將整副的牌取走一半左右，讓對方將剛才抽出的牌重疊蓋在左手的牌上。

此時，右手中的牌再重疊地蓋在左手的牌上，同時以右手的無名指將對方的牌（左手中的最上一張牌）推挪向前，右手的牌再重疊在此牌的上面。

右手至牌的上方離開，將沒有挪動的部分（原先在左手的牌）以洗牌方式全洗到上面。

如此一來，對方放置的牌下面的牌，全部被抽洗到上面去了，現在對方的牌是位於整副牌的底部。

最後將牌交由右手持着，從最上面開始一部分一部分地移到左手，最後一張牌轉換到最

上方，就是已經成功地將對方原先那張牌抽換至最頂端了。

【注意】 用右手抽出原先在左手的牌（沒有挪動的牌）時，若是牌不光滑，一不小心會將對方原先抽出的牌弄掉出來，在每個魔術中也是一樣，必須特別小心。

圖46

8. 四金鋼大集合

將同樣數字的牌 4 張分別插在牌中，切洗牌之後，發現四金鋼一起連着出現。

【玩 法】 儘量選用顯眼的牌，A 或是有畫的牌（K、Q、J）都可以。

從一副牌中選出同數字 4 張牌，面朝上地排列。

「他們四位是好朋友，從小就在一起玩耍，非常要好，但是現在每個人的家都不住在一起，很難得有碰面的機會。」

順口地敍述一下，同時一張一張地拿起桌

圖47

上的牌，插入各距離五分之一的地方，露出三分之一左右。

讓對方再次確認這四張牌都是取之於桌上的；

「今日是哲男的生日，本來要事先寄出邀請函，但是很不巧碰到颱風，連電話都爲之中斷，這下子他們四位不知道可否相聚在一起？」

說着就將四張牌推進去，一面洗牌。

「風雨眞大啊！若是三個人能順利到哲男家中爲他祝賀，那該多好啊！」

玩魔術的人展開洗好的牌，將方才分散插入的四張牌，連續打出來。

「友情的力量眞大啊！三個人冒着暴風雨，終於到達哲男的住處。眞是恭禧他們。」

圖48

也敬祝各位平安、幸運。

【秘　訣】　將４張牌分別插入牌中，每張牌插入距離各五分之一處。此時如圖48，用左手握牌，將牌張開成扇形，再將四張牌插進去。

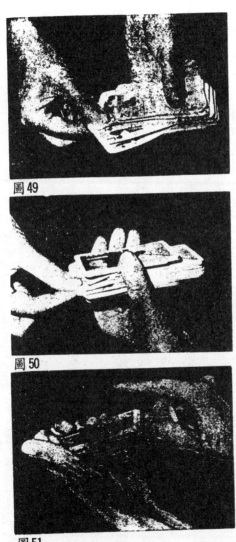

圖49

圖50

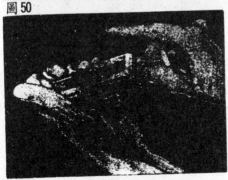

圖51

但是也不要讓牌分散得太開，以免難變魔術。只要讓對方能看牌上的號碼就可以了。（如圖

49）

將牌收攏，前端這四張，如圖50地用右手拇指與食指重力抓住。

在這四張牌之間，大約有十張牌，因此抓住前端時，尾端會稍有些縫隙。以此為柄，用力往

後推，四張牌中所夾的牌會往後退。（如圖50）

用右掌掩蓋住後退凸出的部分，拇指在右側，中指以下指頭靠近右側下方位置，食指輕叩牌

面；一面抽牌，一面又裝作是洗牌，便將夾在牌縫隙中的牌洗了上來。

由於已經將插在牌縫隙中的牌完全抽出來，當然四張牌就會連續出現。

然後，再以插空牌的方式插牌，不要讓這連續的四張牌弄散了。

【注　意】 此魔術最困難的是用右掌掩蓋往後推出的牌，再抽出這四張牌。

用力地抓住這四張牌重疊的地方，往後推是很容易將牌推往後面，右掌必須掩蓋住後退的牌

；左手也必須以拇指、中指等緊握住四張牌的上方。

握得不夠緊，在抽出時會和別的牌一起掉出來，而且右掌的左右指沒有掩蓋好，也會被看出

破綻。

9. 藉着洗牌來找

對方的牌

讓對方抽出一張牌，再插回牌中，洗牌時就可找出這張牌。

【玩　法】　洗散一副牌，再讓對方隨便抽一張牌，記在腦中之後，再將牌插回整副牌的隨便一個地方。

此時玩魔術牌的人，如圖52地右手持牌朝外，從上方握牌，左拇指尖，在牌頂端慢慢地撥牌，拇指徐徐地挪撥到底端。

對方就將抽出的一張牌放回這扇動的牌縫中。

圖52

圖53

牌。

洗牌，疊蓋在左手的牌上。再洗一、二次，抽出一張牌，這張牌就是原先對方抽出來又放回去的

牌放回之後，右手如圖53地持牌，左手壓捏住放回的這張牌和上面往前挪的數張牌，右手抽

【秘訣】對方將抽出的牌放回玩魔術的人撥成扇狀的牌中。此時右手必須緊握牌，指尖出力重壓在牌的中央位置。

對方放回的牌在插回一半就遇到阻力，所以無法完全放回，而將約一半的牌凸出於外。

此時左手將牌假裝弄齊，右手拇指和食指如圖54地將牌面上的7、8張牌往前推，以便蓋住對方的牌。

左手拇指和食指、中指緊捏住這7、8張牌和對方插進一半的牌，右手假作洗牌的

圖54

動作，往後面抽洗牌。

如此一來，7、8張牌的底部就是對方的牌了，藉着洗幾次假牌，順便抽出這張牌，看起來就像在洗牌之中把牌找出來的一樣。

【注　意】　這個魔術，手的動作要快，讓對方無法察覺自己方才插回的牌到那兒去了。

要表現出很有信心的樣子，手的動作更要快，對方看得一頭霧水時，快速抽打出牌。

當然，千萬不要被看出把牌移至牌底的破綻。

10. 四金剛排一列

從一副牌中抽出4張同數字的牌，將4張排一排，其他12張也排成三排，將這4張牌移動一張，奇怪地其他同數的3張也跟着過去。

【玩　法】　從一副牌中抽出4張Q，讓對方確定無誤之後，面朝下由左至右排成一列。

「班上有四個女孩子很要好，排隊時也排在一起，喜歡講話、搗蛋，老師和同學們都很困擾。」

說着也在這四張橫排的下方，將牌面朝下

圖55

的排 3 列 12 張。

牌現在是包含 4 張 Q，一共有 4 排各 4 張，合計 16 張。

Q 現在是連續 4 張排列混在 16 張牌的中間。

「好，現在他們老師要將她們弄散，重新排列。」

說着，重新將牌翻開，讓對方確定 4 張 Q 是連續地排列在一起。

「現在，從前面排起！」

左手拿着牌，從牌底一張一張地抽出，從左端開始重新排成四列。

「可是老師發現，特地重新排位子，結果四個愛說話的還是排成一列。若是四個人都動的話

，便到這一列來了吧！」

說着指着右邊的一列，的確這一列是 4 張排在一起的。

「但是，這其中坐在最前面的女孩提出要求換位置，她想換到最左邊一排。老師想這個搗蛋

的只要遠離其他三個，應該會乖一點，於是答應下來。」

於是翻開右排第一張和左排第一張對調。

「老師這麼一來可放心了，於是一排一排地巡視一下。」竟然在右邊連一張 Q 也沒有了，至少

應該有 3 張啊。

圖56

於是翻開所有的牌，4 張Q赫然排在最右邊的一排。

「近來的小孩眞是調皮，連老師也拿他們沒法子。可是他們怎麼會跑到這排來的呢？」

【秘 訣】 此魔術是利用滑牌的技巧。

這 4 張同號的牌，收回到左手中是連續的 4 張Q。

在重新排列時，首先將Q牌放置在右邊，其次再排出另 3 張牌。將四金鋼排成一橫列。

其次分散的排法是挪後底牌，在想排Q的地方，就將Q抽出來排上去。

再其次的Q也是一樣，3 張Q要跟過去，只要先不出Q牌，最後打出Q牌就可順利排成。

圖57

【注　意】　在利用滑牌挪動底牌時，不要打錯最先出的牌。

只要錯了一張，相對地就有另外一張安插不下。

所謂牽一髮而動全身就是這個道理。

在重疊收回16張牌時，4張Q必須放在最底部，以利滑牌。

不排列在同一排，分散地出現在其他列中，也可以排成對角線的位置。

您不妨多加研究排列方法，很有趣喔！

11. 在指定位置出現的四金鋼

將4張同數的牌及和這4張連續排列號碼的12張牌，插在其餘的牌中，依照對方指定重新排列，4張成組的牌又再度出現。

【玩　法】　從一副牌中抽出A或是有圖案等比較顯眼的牌4張，牌面朝上，橫排成一列。

「這兒排列4張牌。接着這些號碼，同樣地來排一排另外12張吧！」

說着，將4張牌蓋起來，由左至右地稍許重疊地排列12張。

將這些牌，由右至左地，由上至下地4張一疊、4張一疊地放在左手上，把牌切洗一下。

「16張牌已經混淆在一副牌裡面了，我也不知道它們現在到底在那裡。和剛才一樣，我要再排16張牌。現在你要剛才抽出來的4張牌擺在那兒呢？橫排也可以啊！」

盡量讓對方發表意見，依照他喜歡的方式去排列。

「不要以為我排牌是用什麼法術，這次讓你來排好了。52張牌太多了，當我叫停時，就換我來排，你休息。」

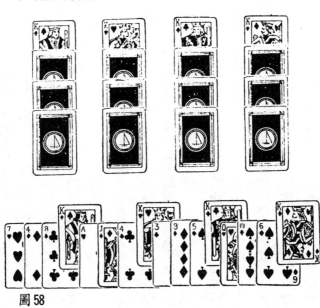

圖58

說明之後就將牌交給對方。

對方接到牌之後，自上面一張一張地翻開，排列在桌子上。

「停！」對方將牌交回，依次地將牌面朝下地由左至右地４張４張橫排。

「已經排好了，您可以翻開看看，是否完全照您所指示的位置排列好了。」

當對方翻開指定排列的牌一看，這橫的一排就是開始時面朝上的四金鋼。

奇怪自己所排的怎麼也會這樣子呢？這下子連對方也覺得好怪異。

【秘　訣】　在牌中選出４張牌時，玩魔術的人要先記憶下在左手其餘牌的最下面一張牌。

這是此魔術的基牌（Key Card）。

將4張牌橫排成一列，接着再排三列。

由左至右，縱地一列一列地把牌收起來，

4張同號的牌就在每4張牌中出現一次的位置。

事先記憶下來的底牌就疊到這16張牌的上面去了。

首先，將牌的下半部抽出，切洗到上面去。

將這16張牌疊成一疊，堆疊到其餘的牌上。

因此基牌出現以後的第四張就是這同號的四金鋼。

記住不要在切牌時將這個已經佈置好的17張牌弄散開，說明：「你來排，但是我說停時，換我來排，你休息。」—之後，便將牌交給對方。

圖59

對方自頂端一張一張地將牌拿起來，翻開牌一張一張地排在桌子上，所以基牌一出現就立刻可知道。

若是對方指定「左邊第二排」，那麼先在左邊排一排，接着在基準牌後的第四張牌就是原先事前抽出的牌，不動聲色地往指定位置上排列就成了。自己喊聲：「暫停！」會讓別人覺得好像有什麼詭計；同樣地讓別人排也是一樣，爲了讓別人覺得很怪異有趣，最好是由別人來排。

玩魔術的人自己排也沒什麼關係。

可知道。

【注 意】 在切底牌到所有牌的上面時，注意在切洗牌不要將事前安置好的17張牌切洗開，否則基牌出現之後，所排列的牌也無法連續成組。

神情緊張地瞧着基牌的出現，會被識破，所以叫「停！」時盡量裝出若無其事的樣子。

12. 手中雙珠

讓二位觀眾記憶下一副牌第5張及第10張，再將這兩張牌插到其餘的排中，將這一疊牌用力一甩，在玩魔術人的手中只剩下第5和第10張牌。

【玩法】 仔細洗牌後交給對方，請他記憶住第5張牌，不必將牌抽出來，接着交給下一位。

下一位數到第10張，也將第10張牌記在腦海中，然後將牌原封不動地交回。

玩魔術者接到牌以後，從頂端一張張地將

圖60

牌擺在桌上，4 張一疊，放置在桌子的左側，拿起第 5 張說：

「這張是你剛剛記起來的牌。」便將它放在 4 張一疊牌的上方。接着 6、7……數 4 張，放在原先 4 張的右側，其次的一張放在第 5 張的右側。

「這是第 10 張」說着就將它擺上去。

將手邊剩下的牌堆疊在 1～4 張的牌疊上，這就成了一疊牌，將這疊牌再疊到 6～9 張的牌疊上。

「好了，現在您看，只剩下第 5 及第 10 張牌。將這二張牌分別放入其餘的牌中吧！」

說着將這二張牌找個適當的位置插入成扇狀的牌中，如圖 61 地牌面朝外，讓對方看得見，然後再把牌收攏。

圖 61

圖62

「您們的二張牌，現在已經放進去，不知去向了。我來猜一猜，不過只是猜一猜也沒什麼意思，我試試看把其他的牌甩掉，只剩下這二張牌好了。」

於是如圖62般以右手拇指按牌底，食指和中指壓住頂部，讓牌橫倒地往左一帶，再猛勁地往右一甩，手中就只剩下二張牌，其他的牌則散落在地上。

「你看！剛才所看的是不是這兩張？」

一看之下，果然是方才記憶下來的那二張牌。

【秘　訣】　此魔術是將第5張及第10張各自放在牌底及牌頂。

在切洗牌或整理牌之前，要先將一張牌藏

在右手掌中（稱之爲掌牌）。

對方看過第 5 及第 10 張牌並放回去以後，

此時便可將掌牌重疊在頂端。

圖 63

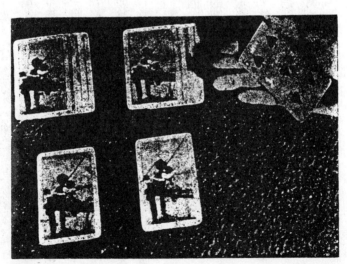

圖 64

因此事實上對方所看見的是第6及第11張。重疊4張，第5張當然就是另張牌了。

真正的第5張牌是第二疊牌的第一張。所以第5張牌已經跑到第2疊牌來了。

真正的第10張牌是第11張。從上面已經打出10張了，所以真正的第10張牌便留在頂端；為了要讓第5張牌留在底下，於是先將手邊的牌疊在第一堆牌上，再將這一疊牌堆疊在第二疊牌上，這麼一來第5張牌（是真的第5張牌）就在最下面了。

再將假的第5及第10張牌適當地插入牌中，並將牌收攏，以右拇指、食指、中指抓牌左右來回一甩，中間的牌就掉落下來了。

【注　意】　手太小沒信心拿52張牌來甩的話，減少一些牌的數量也無妨。

說是第5張、第10張的牌，其實已經是其他的牌了，這2張牌要蓋好不可讓對方看到。

這時動作要快一點，讓對方沒有插手檢查的機會。

讓對方記憶的牌不一定要是第5張及第10張，第6張和第12張也是可用同種方法來變魔術。

而且第4張第10張地有個差距就可以了，但是不可以像第4張、第5張地連續在一起。

我想最適當的是第4張和第8張，第5張及第10張，第6張及第12張。

13. 停板牌

讓對方從牌中抽出一張牌，再放回頂端，其次再仔細洗牌。此牌咯嚦叭啦地一張落下來時，若對方叫「停！」剛才那張牌就跑了出來。

【玩 法】 仔細切洗一副牌，也可以讓對方洗一洗牌。

讓對方抽張牌，記住以後，再堆疊到牌的最上端。

洗過牌後：

「現在放在頂端的牌已經洗過了，也不知

圖65

道是那一張。現在我要從牌中找出這張牌。像這樣子地將牌一張張地落下，當你看好像是那張時，就喊停，我就將牌停下來。隨着你的呼聲，牌就會跳了出來。……」

如圖65地，左手抓住牌面朝下的牌，右手在牌底下，一張一張地將牌勾出來，使牌掉落在桌上。

對方叫「停！」時，

「啊，糟了！我的手現在正勾住一張牌。要拿給你，或是弄掉它呢？牌要不要出現，完全都看你了。」

故意讓對方想一想。說翻的話就翻開。

「哇！猜得好準啊！你判斷力真強。」

別忘記褒獎他一句。

【秘　訣】　對方將牌疊放在最上一張，如圖66，右手持牌，將上面4張牌洗到下面。然後不移動這四張牌地切洗二、三次。如此一來對方原先放回的牌已經到底部了。

說過「你高興什麼時候喊停都可以」之後，第1張讓對方看着底部牌，順便將牌勾出掉在桌上，其次第2張以後的牌徐徐地恢復水平，很自然地恢復讓對方看不到底牌。

第４張（底牌算起）是原先的最上面一張牌，所以要用滑牌的技巧將之挪後，退後到左掌下

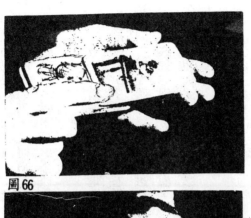

圖66

圖67

圖68

事先將本來最上一張牌挪後一點，當對方喊「停！」時，就問他「是要這張還是下一張？」

對方答「開牌！」的話，就將事先挪後的那張牌打出來，牌面朝上即可；若是對方說要下一張，

就先抽出別張，下一張才打出挪後的牌就可以了。

【注意】將底牌一張張地勾落在桌上時，第 1 張要讓對方看底牌，其後便很自然地慢慢

恢復水平的位置，千萬別讓對方看見你在下面挪動牌。

逗逗對方說「喂！這張牌怎麼樣？」這也只是一種遊戲，其實沒什麼關係。

巧妙地讓對方很認真地在考慮，「這要看你的決斷了喔！」只要對方用手捻捻鬍子或斜了斜

頭，不就達到娛人、自娛的戲劇效果了嗎？

14. 在空中變換的牌

將不是原先抽出來的牌，在高空中畫個弧，霎時對方事先看到的那張牌已經變換出來了，這是牌的交替。

【玩 法】 仔細地洗牌，讓對方在其中選出一張牌，記憶好之後，重疊放回牌的最上方。

在切洗二、三次之後，拿起最上面的一張牌，朝向對方說；

「您剛才看到的是這張牌嗎？」

對方一定回答「不對！」此時玩魔術的人假裝在沈思的樣子，再

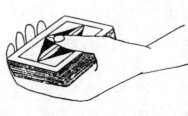

圖69

次要求肯定地問：

「真的不是嗎？但是我確定是這張啊！」

對方也會再次回答：「不是這張牌！」

玩魔術的人，將這張牌的面朝外，下側用右拇指，上側用中指、無名指按壓住，並把牌提高

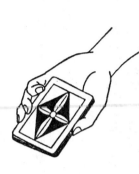

圖70

，在空中揮動之後，移動到左手方向。

其餘的牌，用左手拇指放置在牌的頂端，食指以下深握牌底；在空中畫弧的右手牌，在慢慢通過左手上方之後，回到最初的位置。

「真的不是這張牌嗎？」

再次確定之後，不知不覺中，牌已經變換回來；這牌的確是原先對方抽出來的那一張。

對方將原先抽出的牌歸回牌的最上面以後，將上面的牌切洗到下面去，然後再把原先這張牌和着上面一張牌抽洗到最上

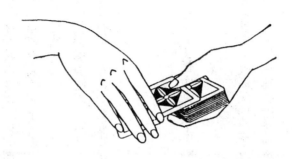

圖71

面。

現在對方事先看到的那張牌是在頂牌算來的第2張。

所以即使打開最上面一張，問對方：「是不是這一張？」當然對方會回答：「不對！」爲了再次確定，於是故弄玄虛地用右手如圖69地持牌在空手揮舞着，慢慢地回到左手的位置。

這時左手用拇指將最上面一張牌往右挪動，右手的牌放回時要插放在挪出來而且有點凸出來的牌之下方。

放回時要注意用右手掩蓋住破綻處，以免被識破。

多加練習之後，動作會非常順暢，對方也很難發現牌是何時變換的。

【注　意】　右手最好不要笨拙地停擺在胸前，畫弧下降時，慢慢地就彷彿飛機滑翔而下。

採取徑賽的接力賽跑一樣的要領，右手將牌插回左手時，來一段接力賽中的接棒表演。

在表演這個魔術時，不可直盯着牌；眼睛要自然地看着對方，至少眼睛要隨着右手的揮動，

才會覺得很自然。

尤其在變換牌的時候，眼睛千萬不要看着牌。

牌背面的顏色若是和衣服是同一系列的顏色，則很難看出破綻。故應儘量避冤強烈對比的顏色。

15.　手帕中蹦出來的牌

【玩　法】　讓對方抽出一張牌，記住以後，插回原牌中；

讓對方抽出一張牌，記住了之後，插回原牌中，再用手帕將牌的三邊包起來，握住手帕的一端，重力一甩，原先那張牌蹦地跳了出來。

圖72

「現在牌已經混在裡面了。我用手帕把它包起來，抓住它的四個角，吶喊一聲、使勁一甩，原先那張牌會鑽出來，那時請拍手予以鼓勵。」

說着，將牌洗個一、二次，牌面朝上地擺在右掌上，再蓋上手帕，左手從上面連手帕一起抓住牌（如圖72）。

空出的右手將垂在前面的手帕摺進來，牌就在折成三角形的手帕中了，再將手帕的左右兩邊摺進來。

緊握折好的手帕邊角，喊叫一聲「喝！」並隨之用力一甩，如前所說的，一張牌抖落出來了。

拿起這張牌給對方一看，就是原先抽出來看的那張。

【秘訣】此魔術是利用掌牌技巧。

首先將對方看過的牌插回牌中間任何地方皆可，再用洗牌方法將之洗到最上面，以便進行下一步。

圖73

將牌面朝上地放置在右掌中，對方剛才看過的牌已經擺在可以掌牌的地方了。

圖74

圖75

圖76

圖77

如圖75，以手帕蓋住放置牌的右掌，注意蓋時要在前方多留一些部分，以便摺回。

如圖76，左手和着手帕抓住右手中的牌，此時左手的拇指要面對觀衆（側面站着）。

圖78

圖79

圖80

一面做上述二個動作，右手在手帕中，便將最頂端的牌藏在右掌中（掌牌），手掌微微彎曲握住掌牌，此時左手將手帕及牌微微向上提起，右掌朝下，藉着手帕的掩護，以免掌牌被發現。

現在整副牌已經被左手控制住，右手只有一張掌牌；右手在側面手帕的掩掩下，將前端的手帕摺回來，此時便將掌牌貼放在手帕的外側（如圖78）。接着再將左右側的手帕摺進來。

現在抓住手巾的上面，用力一甩，藏在外面的那張牌就被甩出來了。

這個魔術看起來很困難，其實掌牌都是在手帕中進行，而且手帕的摺法也並不難。在觀眾的眼裡，的確留下一片疑霧，最後只有原先看的牌被甩出來，眞是以爲是孫悟空從石頭中蹦出來的哩！相當具有舞台效果。

【注　意】　右手中藏着掌牌，在下面向前去勾回前端的手帕時，要將手藏好以免被看出破綻。

最後要把牌甩下來時，若是牌被包得太緊，就不容易甩出來，看起來會很糗，所以左右摺時要恰到好處，讓牌容易滑落出來。

第二章 撲克牌算命

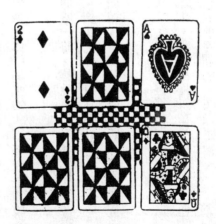

算命家的心得

撲克牌和算命自始至終都擺脫不了密切相連的關係。最早期的撲克牌就是用在算命上。

吉普賽人將撲克牌傳到歐洲時，也是以撲克牌算命的方式傳播過去的，因此今天在西歐一談起「吉普賽人」就會讓人聯想起撲克牌算命。

十八、九世紀，在法國盧諾爾曼夫人的撲克牌算命鼎盛一時，據說拿破崙也很熱衷此道。

由上可知撲克牌在算命中所扮演的角色有多麼重要，除此之外還有其他許多算命方法。

中國古時候流傳下來的「易」、在廟裡抽籤，或是面相、手相等，已經廣泛地流傳在世界各地。

然而也有許多人認為，這個太空時代都已經登陸月球了，鬼才相信算命這種迷信。

在此我們不要想得太難、太天真。當然，進入太空時代，我們都可以在月球上拍攝照片，傳回地球，做出了古人所不敢想像的事情；科學的神奇也是無遠弗屆的。可是宇宙之大，未知世界是無限的，還有許多我們無法瞭解的。

自古以來有許多夢境和預感，我想現代科學也無法說明，這是一種無法獲悉的人性潛能，或許可說是「第六感」吧！說淺顯一點，它就是「直接觀察力」。

算命好像很重視直接觀察力。撲克牌算命，基本形態是表之於牌，但是要正確地掌握其意境也必須依賴直接觀察力。因此直接觀察力強者，必是位好的算命家。

不過任何一個人剛開始都不可能一下子就完全發揮直接觀察力。讓我們先來選擇撲克牌算命中比較簡易的。

有些只要藉着判斷撲克牌出現的位置就可判斷吉凶。還有一部分比較複雜者，則以估計幸運牌或是倒霉的牌何者比較多，就可判斷了。

漸漸熟悉之後，可以決定數種你比較拿手的，嫺熟這些算命技巧，判斷也就會非常正確。看的人只是信手翻閱本書，必定敗興而歸，信心全失。

您在翻閱時，立刻要在撲克牌中求答案，必能信心十足。

在此要注意一點，那就是不可以過分信任算命。不論那一位名算命師，說是屢試不爽，靈得不得了，但也有可能會看錯撲克牌上出現的意思。

表現出今後命運輪廓的撲克牌，若是最倒霉的話，也只不過是很率直地顯現出來罷了，千萬不可因之而陷入絕望。

算命最眞實的優點就是吉祥時很高興。凶時，應事先訂立解決或避開的對策。

如此一來，您口袋中的一副撲克牌，無論是您和女友共處，或是一人獨處時，它都是不變的好玩伴和談心對象。

撲克牌算命的用語

撲克牌算命有一些術語。本書也使用它，在此首先做個說明。

組（Suit）

牌中一套或成組的標示。也就是♥◆♣♠。

同位牌

♥Q和♠Q；◆5和♥5都是同位牌。

同花牌

同組的牌。

洗牌（Shuffle）

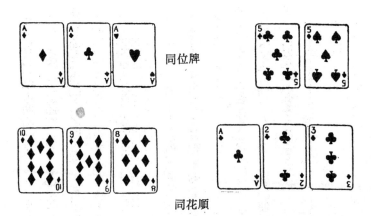

同位牌

同花順

把牌仔細的混合清洗。

切牌（Cut）

將洗好的牌分成二堆或三堆，再疊成一疊。分成三疊時，正式的疊法是先將最左一疊放在中間一疊上面，再將最右一疊放在方才疊好的最上面。

配置（Layout）

將牌擺在桌上或陳列出來的意思。擺法是因算命而異。

發（Deal）

發撲克牌。「四張A」的算命時，要發十三張牌。

頂牌（Top Card）

在一疊牌最上面的一張。

底牌（Bottom Card）

在一疊牌最下面的一張。

型牌（Type Card）

代表要算命的人之撲克牌。可以使用各組的圖牌。中年男性可用K，女性用Q；未婚青年用J。看對方的容貌來決定♥♣◆♠。♥♣是好的，而◆♠則有怪怪的感覺。不過算命的人自己選也沒什麼關係。

顛倒（Reverse）

將配置好的牌上下顛倒過來的意思。

◆的7、9以外，其他組的2・4・8・10，從牌面看不出上下。不易判斷時，可以做個箭頭記號來表示。

驚奇（Surprise）

在給要求算命的人算命，算出他日常生活中的突發事件，而放置的牌。

同花順（Sequence）

2─3─4─5、K─Q─J─10地連續出現的牌。前者是順序同花順，後者是倒序同花順

。

1 撲克牌的象徵意義

精明的算命法

撲克牌每張都富有象徵的意義。這是撲克牌算命的最基本學問，不知道這些象徵意義就無法算命。

一張一張，或是和其他牌的組合，或是用52張來算命，或是用去掉2至6的32張牌來算命，撲克牌的意思都不相同，但是基本的不會改變。

首先讓我們先來記這些基本撲克牌的意思。算命進行一半，說「稍候！」把書拿出來瞧一下，不單單是信心，連氣氛也破壞了。

算命必須靈巧。若只是敘說一些堆砌的撲克牌意思，只會殺風景而自討沒趣罷了。必須組合撲克牌的綜合意境，富有活潑變化、新鮮動人的技巧。

例如整體而言霉氣橫生時，要說出撲克牌另一面的吉利，以改變疑霧的心境，給予希望的回答才是算命的樂趣泉源。

但是要達到這種技巧，必須嫻熟基本技巧，不斷磨鍊切磋之後才能達到爐火純青的階段。

現在讓我們來簡單明瞭地說明一下「撲克牌的意境」。

用抽去號碼牌小的32張牌來算命，其意境多少有些不同。現在僅就52張和32張的情形來談一談。

除此之外，撲克牌還有上下之區別，顛倒的意思也不同，所以使用算命的牌，最好選用背面易分辨上下的撲克牌。

紅 桃

成組的意思

愛情‧戀愛‧人生問題

——愛情、和睦、和平

§
§
§
§
§
§
§
§
§
§
§
§
§
§
§
§
§
§
§
§
§
§
§
§
§
§
§
§
§
§
§
§
§

紅桃A

五十二張的情形：

■只有一張的時候表示家庭。——或許妳會找到一個甜蜜美滿、充滿溫馨的家。妳家中或許將有喜事光臨。

■和其他牌排列在一起時：

　【和紅桃排在一起】

　充滿愛情、快樂的信、愛情的愉悅──快看看信箱。你（妳）的他（她）或許已經寄來了封香信。

　【和紅磚（Di amond）排在一起】

　金錢、禮物、遠方朋友的來信──意外地會收到那個人的禮物……化粧品禮盒……。或許是海外的好友寄來一封打動心弦的情書。

　【和梅花（Ciub）排在一起】

　有幸運的事──朋友結婚；弟弟終於第二年考上第一志願的大學；參加比賽的作品得獎等的通知。

　【和黑桃（Spade）排在一起】

　霉運‧爭執──和女朋友吵嘴或者是和親友有了些許誤會、家中不和諧等。要趕快和好如初喔！

■R（顛倒）可能會吵架。

三十二張的情形：

■家、好消息、情書。

R 失望、糾紛、搬家。

紅桃 2

■二人相親相愛、心心相印——雙雙一同約會黃昏後，二人可能做個小旅行，或是常常談起結婚的事。

■旁邊和表示愛情、關切的♥♣◆一同排列時，你會成功、繁榮、鴻運高照。

紅桃 3

■並不是一張富有很強烈意義的牌。

■給你一點小建議——注意小疏忽，也有表示三角戀愛的意思。不過沒必要緊張兮兮。

R 表示有人在默默地感謝你的親切關懷。

紅桃 4

■堅守頑固‧長久的單身生活——想得太多，反而不順利。希望有些空閒來享受一下人生。此刻改變一下人生觀，快快揮別長久的單身生活吧！我想你四周有很多合適的人選，對不對呢？

紅桃 5

R 樂極生悲。

■創造的美‧滿足——新髮型、新型衣服、照照鏡子真是滿足。新換的壁紙也使人感到滿足的新鮮感。由嫉妒產生的爭執——不知不覺的嫉妒從心底湧出，有冷靜思考一下的必要。

紅桃 6

R 氣度小的人。

■寬大‧和善——不會有猜疑心。注意甜言蜜語的誘惑。買東西時會買到貴的或不好的東西，注意買時要拿在手中仔細看一下。

紅桃 7

■不誠實的朋友——不知道何時會被他出賣，信任不得的朋友。有沒想到是

五十二張的情形：

誰？

訪問者·好消息·禮物——好友的來訪或是好消息。故鄉寄來的土產。

■R 好主意。

三十二張的情形：

■滿足·盛情——會使旁邊的牌分享吉祥。

■R 無聊、得不到滿足、嫉妒。

紅桃 8

五十二張的情形：

■同席之喜——或許會出席朋友的結婚典禮。在愉悅的宴會中，和中意的人一同進餐。

紅桃 9

五十二張的情形：

■願望・富貴・地位——幸運之神就在身邊。求財得財、求子得子。妳先生由組長昇到課長，薪水也跟着爬升。

■喜氣會霑給旁邊霉運的牌。

■R 小疏忽將造成大失敗，要注意。

三十二張的情形：

■願望・成功——前途一片美好，加油！加油！

■R 一時的煩惱。時間可以淡化、解決它，切忌焦急不安。

五十二張的情形：

■愛・招待・結婚的意念——被邀請去對方家中吃飯，好像要談終身大事的樣子。

■R 愛情單行道、呆子、木頭人。

三十二張的情形：

■R 討厭、沒人緣。

紅桃 10

五十二張的情形：

■幸運・喜悅——充實的幸福、戀愛果實、家庭幸福、兒子成材等一連串的幸福。

三十二張的情形：

■幸福・幸運——是霉運牌的守護牌。

R 身邊的變化、出生、短暫的煩惱。

■是霉運牌的守護牌，並將倍增鄰近之牌的吉利。

紅桃 J

五十二張的情形：

■好青年・可靠的朋友——或許遇上一個純情、開朗的好青年，既幽默又善解人意。另外有時是指戀愛另有外線的意思。

■會給鄰近的牌帶來好運，有時會帶來霉運。

■♣的J是最佳的牌。

■R 爽朗、樂得坐立不安的女孩們或年輕小伙子。

三十二張的情形：

■ 開朗活潑輕快的青年。

■R 內心不滿的情人。

紅桃Q

五十二張的情形：

■ 美麗可愛賢淑的女性——男性每個人都想娶她為妻。

■R 神色愉快，但是性情不定、見異思遷。看旁邊的是好是壞，很容易受影響。

三十二張的情形：

■ 心胸寬廣、美麗可愛的女性。

■R 個性不定、反覆無常的女性。

紅 磚

紅桃 K

五十二張的情形：

■情深意濃、善良的男性。但有些地方稍稍欠考慮，會感情用事乃美中之不足。

■R　是位美男子，但是脾氣反覆無常、見異思遷，讓人牽掛。

三十二張的情形：

■英俊、熱情的男性。

■R　見異思遷的愛人（男）。

成組的意思

物質・金錢・經濟問題

——貴重的禮物、事業成功

整體吉祥的組合

紅磚A

五十二張的情形：

■錢幣、戒子——事業成功，財源滾滾而來。鑽戒、珍珠項鍊、金錶、昂貴的禮物，不久或許就有人會把它送過來。

■會受左右牌的影響。

左右是♣或是♥的時候，幸運立刻倍增。

左右是♦時，可能會和立場相同的人對立。

左右是♠時，可能會招惹麻煩，多加注意。

■R（顛倒）　不愉快的信、被盜。

三十二張的情形：

■飛來橫財、禮物、愉快的消息——或許會中獎，如統一發票的第一特獎。當然這也可能是你朋友的好消息。

手錶、戒子之類的禮物等，或許是故鄉母親的來信。

■R　別人來借錢、壞消息。

紅磚 2

■失敗的戀愛——受到雙親或朋友反對的戀愛。此時是有必要重新考慮一番。

紅磚 3

■左右要是♣或♥的話，反對的壓力會減少一點。若是左右是♥Q或♥10就可放心了。

紅磚 3

■家庭糾紛・法律上的紛爭——性急易造成家庭夫妻的不睦。性急最容易敗事，所謂欲速則不達。有時可能會捲入訴訟事件。

■左右要是出現♥或是♣的話，霉氣會減少。特別是出現♥K、♥10、♣10時，就可以不必擔心了。

紅磚 4

■喪失自信・麻煩・煩惱——可能因為反覆無常的朋友，於是捲入無謂的糾

紛。千萬不可失去自信心。擔心小孩，或許會擔心期中考不能安全過關，還有明天，別氣餒，快努力才是。

R 失敗為成功之母。

紅磚 5

得子・得好報・生意興隆——年輕夫婦間有愛的結晶。會有好消息讓你喜悅。工作漸漸順利。

R 切忌太貪心⋯⋯。

紅磚 6

早婚・年輕寡婦・再婚都必須愼重——總而言之，千萬勿認為結婚就沒事了。

R 逐二兔者不得一兔；切忌一隻脚踏兩條船。

紅磚 7

五十二張的情形：

■嚴密注意──失敗──要注意賽車、賽馬、賭博、女人。有可能會破產，緊握住皮包，縮減支出。

■R 麻煩。

三十二張的情形：

■R 小醜事、小成功──喧囂的醜事。在廉價品售貨處買到古物、好東西

■冷酷的批評、小孩──特地做的菜，結果風評不佳，又得不到人緣，垂頭喪氣。兒子要求父親「偶而早點回來」，話真刺耳。

。

紅磚 8

五十二張的情形：

■晚婚──工作太忙；太挑剔；是該下決心的時候了。

三十二張的情形：

■愛情萌芽──一見鍾情。

紅磚9

■ R　受創的愛情。

【有圖牌伴隨出現】
■視左右伴隨出現的牌而異；

五十二張的情形：
有才能，但是受到周圍的影響，無法發揮實力。有信心，沈着應付，必能克服。

【有黑桃8伴隨出現】
會遇到有關於金錢方面的驚訝。比如遇到扒手，要特別提防。

三十二張的情形：
可能會捲入意想不到的糾紛。若受到拘留所的服務，那就糟了。

■ R
■擔心的事・阻礙物・眼中釘──擔心或生氣都會影響腸胃的健康。
家庭起漣漪……，甚至亮起紅燈。

紅磚
10

五十二張的情形：

■巨款．鄉下出身的先生．太太．數個小孩——或許會在電話亭中撿到一大包美鈔。太太送給先生一條領帶當禮物，先生差點就說：「笨太太這是什麼？」連小孩也讚美著。

■R 動作太慢會吃虧。

三十二張的情形：

■R 開始走霉運——上班通車時，定期票不見了，這可能是個壞預兆。

■調職．旅行——榮調，搬到新地方，或是有可能在長假時全家做個歡愉的旅行。

紅磚
J

五十二張的情形：

■吝嗇、愛挑毛病，自大、自私。有時是很罕見、出色的人物。

視左右的牌而異：

左右的牌是♥的話，脾氣會緩和一點。

左右的牌是♣的話，容易和別人起衝突。

左右的牌是♠的話，會變得頑固、沈默，不接受別人的意見。

■R　不安的信。

三十二張的情形：

官吏和公共機關人員——官吏出馬，好像是不太好辦的事情。也許是去催促納稅。

■R　挑撥的人——出現破壞你們情感的心地不良的人。

紅磚Q

五十二張的情形：

■華麗、時髦、見異思遷的女性，或在社交場合想出風頭的女性。

視左右的牌而異：

♣出現在左右時，代表快樂的聚會。

♥　出現在左右時，將漸漸緩和一些。

◆　出現在左右時，會愈演愈烈。

♠　出現在左右時，很容易出問題。

■　R　愛哭、神經質重。

三十二張的情形：

■　美女‧寡婦‧閑話——你可能會交上一個美麗的寡婦，而這也將成為朋友之間談話的話柄。

■　R　雖然很美麗，但是不可信賴，是個見異思遷的女性。

紅磚K

五十二張的情形：

■　絕妙的男性……有時個性很強，執拗的男性。

■　視左右的牌而異：

左右出現♥的話，沈着而和緩。

左右出現♣的話，更加氣焰囂張。

左右出現♠的話，坐立不安，憎恨別人，苦於嫉妬心強。

三十二張的情形：

■ 鰥夫、中年男人的魅力。

■ R　背叛行為、詐欺、騙子。

梅花

梅花A

成組的意思

幸運・繁榮

——商業繁盛、家庭幸福

最吉祥的組合

五十二張的情形：

■ 幸運‧富貴‧和平‧勤勉——明朗和諧的家庭。工作很熱心，受到公司的重視，生意興隆，好事頻頻。

R 充滿善意的語言、禮物。

三十二張的情形：

■ 幸運‧金錢有關係的信或愉快的好消息——可能是參加攝影比賽的入選通知或是獎金，也許是去新婚渡蜜月的朋友寫來的信。

R 遲來的信，壞消息，僥倖。

梅花 2

■ 左右邊若是出現♠的話，是危險的信號。

■ 要多加注意——趕快改正隨便爭吵、期望過高的壞習慣。

梅花 3

■ 二度梅、三度梅等皆肇因於金錢——若是只看重錢的話，婚姻將又告失敗

。錢不是重要的。

■R 不愛聽的話，就當它是耳邊風。

梅花4

■虛偽心之建議――請多注意他（她）的眼睛，不可被其迷惑。

■R 有大肆破壞之虞。

梅花5

■有利的婚姻――只要一結婚，立刻飛黃騰達，所謂飛上枝頭變鳳凰。和老板的女兒結婚，或許可得好的地位。或是得到賢內助，而能無後顧之憂，活躍在外。

■R 注意身體的健康。

梅花6

■事業成功・外快多――事業飛黃騰達、生意興隆。有預定以外的收入、老

■R　切忌疏忽。

公西裝口袋中發現千圓大鈔……。

梅花7

五十二張的情形：

■幸福‧幸運——吉星高照，到處是喜。有麻煩的也不過是和女朋友吵嘴之類的小事。

■R　煩惱金錢。

三十二張的情形：

■經濟方面的成功——訂下高額的契約、順利成功。

■R　金錢的損失、煩惱。

梅花8

五十二張的情形：

■守財奴‧投機狂熱——對吝嗇鬼而言，儲金簿是獨一無二的親友。

■ R 藏私房錢高手。

二十二張的情形：

■ 心地善良・純情——清高所以貧窮，但是生活很幸福。

■ R 帶來悲傷的信。

梅花 9

五十二張的情形：

■ 反對朋友的請求而產生不和——反對結婚而感情破裂。拒絕借錢，而難爲情。

■ 會受左右的牌影響；左右的牌是 ◆ 10 的話，會走發財運。左右的牌是 ♥ 10 的話，戀愛不久就會有結果。

■ R 禮物。

三十二張的情形：

■ 意想不到的遺產——可能你會繼承住在外國去世的嬸母的遺產；或是接到

去逝名師生前親筆名作。

■R 接到小禮物，但是情深意更濃。

梅花 10

五十二張的情形：

■藉着朋友和親戚而帶來意外之財——或許是繼承財產，或者是榮調高職位或加薪。

■這是一張運氣很好的牌，可以減弱旁邊的霉牌。

■和◆一同出現的話，運氣會變得很好。

■選擇愛情還是麵包呢？

三十二張的情形：

■幸運・安樂・繁榮・旅行——辛勞獲得碩果，幸運也隨之來臨。

■R 航海・頻繁的別離。

梅花 J

五十二張的情形：

■寬大且可信賴的朋友——能和你坦誠談心的人。

■受左右牌不同而異；

左右是♥或是♦時，意念會更堅強。

左右是♣時，意念則減弱。

左右是♠時，不太好。

R 錯過了幸運之機。

三十二張的情形：

■喜愛運動的男性、聰明能幹的愛人。

R 沒責任感、畏首畏尾的男性。

梅花Q

五十二張的情形：

■令人覺得值得愛、有魅力親切的女性——有時會禁不住男性的誘惑。

■受左右的牌影響；

左右是♥或是♦，則吉祥倍增。

左右是♠，則麻煩了。

■R 受人喜歡，溫柔女子。

三十二張的情形：

■ 或許是溫柔女子、您的愛人，亦可能指令堂或祖母。

■R 不可靠的女性；困惑。

梅花K

五十二張的情形：

■ 心地純正、誠實、情深意濃的男性——這種人若是我的丈夫就好了。

■R 很英俊，但不可靠的男性。

三十二張的情形：

■ 熱情、親切、認真的男性。

■R 小煩惱、小爭執，對方不解人意。

黑　桃

§§

成組的意思

邪惡・災難・生病
——人生各種煩惱
不好的組合

黑桃A

五十二張的情形：

■被稱爲萬能，善惡兼爲。

■會很强烈地影響周圍的牌，必須愼重地組合其他的牌。

【和紅桃並列時】

可開創光明美景——尤其是和♥10並列時，黑桃爲最能發揮它的優點

。

【和紅磚並列時】

可以克服各種經濟困難，尤其是和 ♦10 並列時最佳。

【和梅花並列時】

和梅花並列時，黑桃的霉運幾乎會被沖散。和梅花A並列時，運氣會很佳。

■R

敗訴、失戀等。

三十二張的情形：

■三十二張的情況下，則是吉利的。可能品味到人生無上的樂趣，或者和高樓大廈等高的東西有關連。

■R

惡報。

黑桃 2

■移動．死——可能會坐光華特快車南下，或是知悉遠方親戚的死訊。

黑桃 3

█ 離別——擔心婚姻生活中產生裂痕。與其猜忌她的行為，毋寧檢討自己的言行。想到了沒有？

黑桃 4

█ R 滑倒。滑雪、溜冰倒沒什麼關係；考試的話，就要多加注意。

黑桃 5

█ 生病——多注意自己健康，也要注意工作。

黑桃 6

█ 愛管閒事・選擇對象——有多管閒事的傾向，過分親切，會被認為囉嗦。快在沒被嫌棄之前，改變你（妳）自己吧！要愼選結婚對象。

█ 這是在黑桃中，唯一吉利的牌。

■勤勉致富．辛勤後的休憩——長期間辛苦您了。汗水換來的財富，也可以好好享受清福了。

R 稍嫌不如意——家庭收支不平衡，時間不夠支配，例如趕到車站，車正好開走。

　　黑桃 7

五十二張的情形：

■失去愛人、親友之悲。

R 在猶疑不決中，幸運之神稍縱卽逝。

三十二張的情形：

■心中煩悶——最後您終會下個決定吧！

R 小車禍、小損失。

　　黑桃 8

五十二張的情形：

■ 疾病、悲傷之始。

R 考慮太久，反遭遇失敗。

三十二張的情形：

■ 注意朋友的敵對。

R 沒責任感的人或行動。

黑桃 9

五十二張的情形：

■ 疾病・失散・困頓・婚姻不睦──皆是霉運牌。

R 意外的失敗，或是跌落──從樓梯滑倒，受個皮肉傷，還算是幸運的

三十二張的情形：

■ 經濟破產──特別要注意生意狀況。

R 朋友病亡。

黑桃10

五十二張的情形：

■在黑桃中，是一張霉運很重的牌。會影響周遭的牌運。不過船到橋頭自然直，不要一味地去逃避它，探取強硬手段，個個擊破，方能開創困頓之境。

■R　「牆頭草」搖擺不定，若現在是颱風季節，也該早做準準。

三十二張的情形：

■你若是有發生麻煩的危險，先去拘留所住幾天，就不用擔心。

■R　短暫的痛苦——小病、宿醉，只好等待酒醒了。

黑桃J

五十二張的情形：

■說好聽一點是悠然自得；說難聽一點是慢半拍、冒失。這是指牌的意思，不是指您。

■R　背叛愛情的人；愛情販子。

三十二張的情形：

■醫生‧律師‧沒規矩的人——去看醫師、去找律師，我想儘量避免吧！

■R　騙子。

黑桃 Q

五十二張的情形：

■忽三忽四充滿惡意的寡婦——若你們是相愛和好的一對，看看四周是否有這種人。

■R　任何東西都會有增加的趨勢。可能是借錢的困惑，可能是錢存得太多而苦於不知怎麼用。

三十二張的情形：

■寡婦、忠實的朋友。

■R　可能會被女性甩掉。

黑桃 K

五十二張的情形：

■野心家──在社會上可能會奪取很大的成功。但是家庭方面則不敢保證沒有怨言。

■R 發牢騷者──也是野心家的另一種型態。對於不期望的事物，決不會不平而鳴吧！所謂知足常樂，能忍自安，可不是嗎？

三十二張的情形：

■鰥夫・信任不得的律師──可以廣泛地解釋成信任不得的朋友或不可靠的人。

■R 非常危險的敵手，或有燃眉的危險。

組合的意思

§§

我想大家對每張牌的個別意思已經有初步的了解了。

將牌一張一張地擺在桌上時，偶而會排列成很有趣的組合。這種偶然的排列，一定會有它的意思。

所以，視牌的排列方式及組合方式不同，所隱藏的意義也不同，甚至會有截然不同的意思。

熟悉每張牌的個中意義，瞭解各種組合牌的含意後，加上靈活的運用在算命上，更可得判斷、變化、深的含意之樂趣。

在此先敍說其基本的組合，以供各位參考。

同位牌的組合

§§

A四張牌並列時；

● 表示危險、金錢的損失、戀愛問題。有時表示下獄的意思。

● R（顛倒）的張數愈多，霉運愈少。

A三張牌並列時；

● 表示短暫的辛苦，不久會有好消息，即可解除困擾。必須以勇氣和忍耐來克服之。

● R 不能節制。

A二張牌並列時；

● 意味着合併，即合作投資、結婚的前兆。

● ♥ 和 ♣ 並列是吉；♠ 和 ◇ 並列是凶。

● 不能結合。

　　K四張牌並列時；

● 名望、高昇、愉快的約會。

● R　好像有點利潤，但價值太薄了一點。

　　K三張牌並列時；

● 沒有一張R牌時，表示重大事情能如願以償。

● R牌越多，越難解決；但是過一陣子必能解決。

　　K二張牌並列時；

● 若是以正派的行爲、合作投資事業，採取愼重的態度行事，保證企業必能成功。

● 有一張R牌代表有些阻礙；有二張R牌代表生意、事業的失敗。

　　Q四張牌並列時；

● 表示社交性的聚會。

● 夾雜有R牌時，表示此聚會的中止。

● Q三張牌並列時；

● 若有R牌，有可能會鬧出醜聞或落人話柄。會有危險降臨，要多提防。

● Q二張牌並列時；

● 被自己只信任的人背叛了，也意味着遇到朋友。

● 二張都是R牌時，自己種的惡因，終於嚐到苦果了。一張R牌表示和某人敵視。

● J四張牌並列時；

● R牌愈多，惡運愈少。

● 指喝酒、唱歌、跳舞、吵雜的酒宴。

● J三張牌並列時；

● 熟人發生令你擔心的事。生氣。中傷你的名譽。

● 有R牌夾雜其中，表示和比自己地位年齡小的人爭奪。

● J二張牌並列時；

● 意味着遺失、詭計。

● 有一張R牌時，表示災難即將來臨。二張R牌表示災難已經及身。

● 10四張牌並列時；

● 幸福、得到財富、事業成功。

● R牌愈多，障礙愈多。

● 10三張牌並列時；

● 意味着因打官司而破壞。

● R牌可減霉運。

● 10二張牌並列時；

● 換個工作，反而遇到意想不到的幸運。

● 一張R牌時，表示最近有幸運之星來訪；二張R牌，實現的希望渺小。

● 9四張牌並列時；

● 突然發生的困難，也能平安、沈着地應付。

● R牌數目愈多，愈能沈着地應付；不久之後就能一一克服，化險爲夷。

● 9三張牌並列時；

● 身體健康，可得財富及幸運。

● R牌表示做事輕率、漫不經心，會有短暫的痛苦。

9二張牌並列時；

● 意味着由於做生意、遺產等原因而得到財富、滿足。

● R牌表示小煩惱。

8四張牌並列時；

● 在新的工作或是旅途中建立功勞或失敗的意思。

● R牌表示安定的意思。

8三張牌並列時；

● 沈思於戀愛及婚姻的困題，決定要結婚，建立家庭。

● R牌是指不眞誠的戀愛遊戲所造成的愚蠢和空幻。

8二張牌並列時；

● 膚淺的高興；愛的幻想；進展不能如期達成。

● R牌是指白白浪費錢。

7四張牌並列時；

● 意味着詭計、圈套、邪惡的陰謀、對立、口角。

● R牌表示打敗弱小的敵人。

各種牌的組合

● 7 三張牌並列時；

表示悲傷朋友之英年早逝、不健康、良心的苛責。

● R 牌表示小恙、高興過度的虛無感。

● 7 二張牌並列時；

意味着被愛人甩掉，或發生了意想不到的事。

● R 牌表示不誠實、詐欺、後悔之念頭。

§§§§§§§§§§§§§§§§§§§§§§§§§§§§§§§§§§§§§§

♠ 7・♠ 10　事情慢半拍。上學遲到，錯過搭車時間、晚起。

♠ Q・♥ J　嫉妬着妳的危險女性。

♠ 8・♠ 5　由於嫉妬而引發充滿惡意的行為。

♠ 8・♦ 8　疾病。

♥ K・♥9　　　情人有福。

♥8和♥9　　　新婚蜜月旅行、畢業旅行、免費招待旅行。

♥8和♦8　　　有某項重大計畫。

♥Q和♦7　　　好消息、愉快的信。

♣8和♦8　　　長久不變的愛。

♣8和♦10　　　愛之旅、蜜月旅行。

♥9和♦7　　　好消息。

♣10和A（任何A都可以）互款、得失，兩種都有可能。若是8和K並列，或許會有人向妳求婚喔！

♦Q和♥7　　　可怕的反臉不認人。

♦10和♥10　　　背地裡的壞話及閒聊。

♦10和♥10　　　一定會結婚囉！

♦9和A或10　　將有重大消息來自遠方。若是接着都是圖牌，可能會去觀光旅行。

♠7和圖牌一張或是和♠7同種的牌二張：假裝老實的朋友。

♠號碼小的同花順　金錢上的損失、破產。

2 運氣算命

第九張

這是算命中很具有代表性的，而且非常實用。

【使用牌】 除了鬼牌，計五十二張。

【排法】 首先決定型牌（Type Card），如前所述，中年以上的男性可用K，女性用Q，未婚男性用J，事先決定適當的組。

仔細洗牌，再由左至右發九張，上下六列（如圖81），由於只有五十二張，最後會缺二張。

【算命法】 依照

圖81

實例來說明吧！替二十
二歲的女性C小姐算命
，這是實際發生的例子
。型牌是♥Q。

排列出來如圖所示
。

型牌♥Q在第三橫
列第五張。從這張牌數
到第九張，就是關鍵的
算命牌。

數時型牌當做1，
依次左是♠8、♠J、
♥6、♥4，右轉上去
是♠K、♣7、♦A、
♦J，第九張是紅磚J

，C小姐的運氣就看紅磚J來判斷。

◆J有富裕的未婚男性或是官吏的意思，若是C小姐正在找對象的話，可以說這◆J是個很好的暗示；其周圍的◆A也表示戒指、鈔票的意思；♥10表示喜悅、幸運、得子之喜；♣A表示富有、和諧的家庭。從上面這些牌來看，C小姐的家庭可說是富有很大希望的。只不過◆J對人而言是意味着自我主義較強，只要常替別人設想就可以了。

若是C小姐想找如意郎君，可以用第二次算命、第三次算命來做參考。

第二次算命是由左算出去，依次是♠8、♠J、♥6、♠4，往上是♠K，往右是♠3、♥10、♣A。梅花A是最幸運的牌。

第三次算命是由♠4往下轉到7、♦3、♦2、♦A，這代表家且周圍的牌♠J、♥2、♣8、♦9、♦4、♦2、♣Q、♠8等牌大致可表示這是幸福、富裕的家庭。

但是有二張♠牌，可能會有點不和諧。同樣地第四次算出♣8和第五次算出的◆6，都必須配合四周的牌一起考慮。然後視型牌周圍的八張牌來判斷。

型牌旁邊有♣A、♥A、♥J、♣J，還有萬能牌♠A，從此算命來判斷，C小姐可以期待必定有個很幸福的家庭。

C小姐是女性所以向左算；若是要求算命的人是男性，則自型牌的右邊開始數；若是小孩的

情形，則往下算。

現在，我們以未婚青年B先生爲例。型牌是♠J。

排列結果，這次如圖82。

型牌在最右上角。此時數法要往下，♠9再往左♣8。本來要往右數，但是沒有右邊則折下

所以順序是♦9、♠8、♣Q、♦7、♦A、♣3、♣2。第一次算出的是♣2，第二

次依次是♠Q，第三次是♠8，第四次是♠6，第五次是♥8。將第一次算到第五次的牌抽出和

型牌檢討一下。

這次不甚理想。因爲型牌在角落邊上，所以和朋友也沒有什麼關係，算命的眼光來看，第一

眼一看還算馬虎虎，事後仔細一看實在不敢苟同。

尤其B先生若是考慮成家，而從牌面上來看，結婚對象是♠Q，但是黑桃Q意思是沒有節操

且心地不好的寡婦。或者♠Q的第二個意思是B先生心中最可怕的秘密，真的變成最可怕的事情

了。

在此給B先生一個建議，那就是目前絕對不要結婚。若稍不注意地去碰上個操守差的寡婦，

被迫上梁山，那可就完了。

我們只能祈望他能藉着算命，逃避災難，開拓有希望的前程。

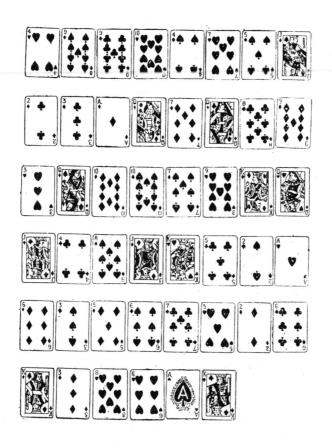

圖82

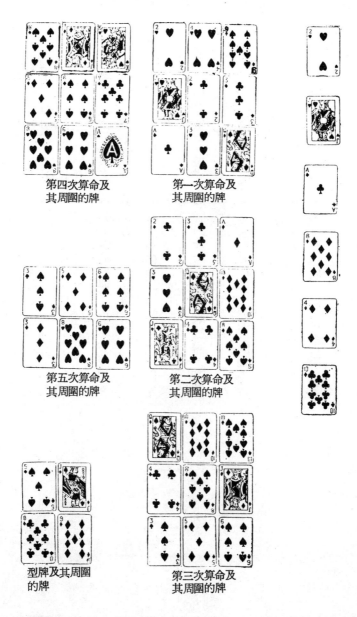

第四次算命及
其周圍的牌

第一次算命及
其周圍的牌

第五次算命及
其周圍的牌

第二次算命及
其周圍的牌

型牌及其周圍
的牌

第三次算命及
其周圍的牌

過去‧現在‧未來

這是算過去、現在、未來的運氣，方法簡單，也常被使用。

【使用牌】 去掉鬼牌和2～6的三十二張牌。

【排 法】 先讓要求算命的人將牌仔細洗一洗。接着用左手來切牌。

算命者可以分別從二疊或三疊牌中取下二張頂端的牌，蓋放在旁邊。這牌稱爲驚奇牌（Suprise Card）。

將其餘的牌重新堆疊成一疊，再面朝下地由左至右依順序分成三疊。也就是每疊各十張。

如此一來最左一疊是過去，中間是現在，最右一疊是未來。

【算命法】 首先將表示過去（左側）的一疊牌拿在手中，如圖84地，由左至右排成一列，牌面朝下。

7	8	9	10

圖83

牌面朝下

10張　10張　10張

頂牌　頂牌

接着利用「三十二張牌的意義」及「組合的意義」來相命。

再從這十張牌中找出有幾張是上下顛倒的（R牌）。再找這十張之中，紅桃、紅磚、黑桃、梅花的那一種多。

R牌越少代表機會越佳；梅花愈多愈幸運，黑桃愈多則愈倒霉。

在算現在、未來的方法和前述的方法一樣。也可以看要算命者的意思，省略過去，或是只算對方要求的項目。

最後翻開二張驚奇牌，看

1	2	3	4	5	6

驚奇牌　驚奇牌

圖84

看它的代表意思。所謂驚奇牌是表示要算命者的突然的運氣。

現在我們算一算22歲的B・G的現在和未來；

如圖85所示，這「現在」的十張牌中有數種組合；它們是：

二張9（R）……小煩惱。

三張8……有關於戀愛、結婚的思慮。

♣8和♦8……愛得深又長久。

♥8和♦9……確定將要去旅行。

♣8和♦10……和愛情有關係的旅行。

接著♠7出現的圖牌（♦Q）虛偽的朋友。

其他單獨的意思：

♠A……感激的喜悅、滿足的愛。

♦Q……美麗的女性。

♦J……挑撥離間的人。

圖85　　　　　　　　　　　現　在

圖86　　　　　　　　　　　未　來

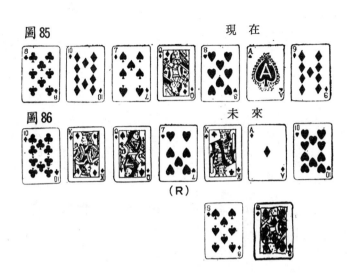

（R）

「現在，似乎滿腦子是和他之間的戀愛問
題。妳愛他，他也眞心愛着妳。但是也有些人
因爲嫉妬而想破壞妳們的感情，也有些親戚反
對妳倆身分不配，想必妳也很困擾吧！此次休
假前，他提議我倆離開這喧鬧的都市，去靜靜
地享受鄉間的溪水聲，互相侃侃談心，妳不該
猶疑，快舉雙手贊成吧！這是妳們兩人的大事
。」

未來的牌如圖86所表示，也有幾種特別意
義的組合；

三張K…………能以最佳的方式來處理
重大問題。

二張J…………遺失物品、詭計。

二張10（一張R牌）……每當換職業的時
候，會更幸運（幾星期內就達成了）。

除此之外，單獨意義有：

♠Q（R牌）……陰謀、不可指望的女性。

♥7（R牌）……無聊、嫉妬。

♦A……定婚、戒指、存款簿。

「妳能夠以最理想的方法來處理重大問題。相信妳們必能互相肯定對方的真實愛情，爲了兩人的幸福，決心衝破任何困難。不久他會向妳求婚。妳則苦於別人嫉妬而做的一些陰謀、詭計；但是辭職，專心當個家庭主婦，也就不會有這個顧慮了。」

最後打開驚奇牌一看；

♠8（R牌）……被拒絕的愛情、吵嘴。

♦Q……美女、寡婦、閒話。

「吵嘴——不必擔心，夫妻吵嘴還不必事前排練。寡婦——反對妳們結婚的他母親，也是自幼獨自奮鬥含辛茹苦地培育早年失父的兒子長大，所以妳必須把她看成像自己母親一樣。」

另外，R牌，在「現在」、「未來」都很少，而且梅花和黑桃數目比率在「現在」是相等，在「未來」是梅花三張、黑桃一張，也是表示吉祥如意的意思。

星座算命

這也是經常使用的方法。將撲克牌排列成星座的形狀極富變化，由於這種曲折變化更增添了不少興趣。

散布在各個角落，代表了戀愛、期望、富有、過去等項目。

首先必須瞭解牌的意思。

【使用牌】 除去2〜6的三十二張。

【排 法】 從三十二張之中抽出型牌（表示被算命者的牌，已婚的男性用K，未婚的男性用J，女性用Q，也可因人特色而決定。）面朝下地放置在桌子的正中央。〔爲了方便型牌（Type Card）簡稱爲T。〕

事先向被算命者間清楚要算那些項目。

讓對方好好地把三十一張牌洗開，接着讓他切牌。

將頂牌拿起來，以十字交差方式面朝下地蓋上去。

圖87

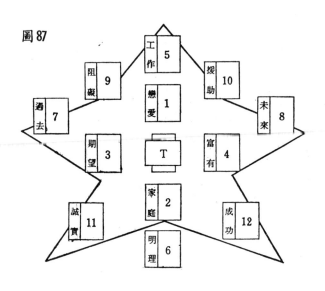

然後如圖87上所標示，由1～12各放二張牌（面朝下）。

其餘的牌不要使用。

【算命法】 排列得很複雜的各種位置表示着如次的各項目：

1 戀愛　　2 家庭
3 期望　　4 富有
5 工作　　6 明理
7 過去　　8 未來
9 阻礙　　10 援助
11 誠實　　12 成功

算命的人可以依據放置在這些位置的牌（各二張）來算命，也可以視對方要的項目來算命，甚至可以綜合整體狀況來替他算命。

好！讓我們來看個實例算一算吧！

圖 88

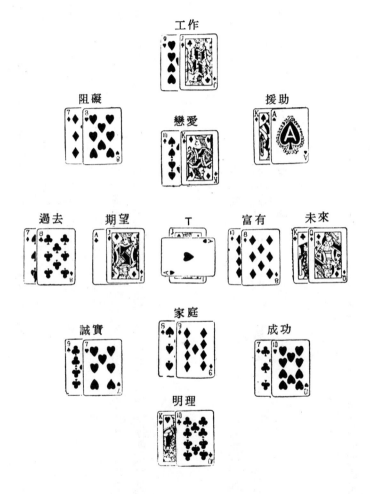

被算命的是位年輕的技術員（Ａ先生）。算算其愛情。

首先有關於戀愛方面出現了♠10和♦K。

♠10……大海中的燈塔、突來的喜悅振奮了士氣。沈默。

♦K……朝着志向去努力，終必成功。善有善報。

「您處理工作很積極，回家前很囂張，但是在她面前就什麼都說不出來了。她是你精神的支柱。你背地裏對她的眞心或許她不知道。但是善有善報，必會有大喜事讓你歡天喜地的。」有關於家庭的下列各牌：

♠8……和諧最重要。

♦9……以自我爲中心的觀念。

「你爲人是不錯，不過稍稍有點像孩子氣的自我中心主義。似乎府上的諸位對你也是沒法子。你也是該成家的年齡了。的確有必要努力地和周圍的人協調。」

其次在工作項目方面，出現♥9及♣J。

♥9……達成願望、地位。

♣J……展示自己的專長。

「你總是有一句口頭禪『我要當一位世界一流的技師』。此次的工作對你而言是不可多得的

機會，也正是展示你自己專長的時候，以你的才能及努力奮鬥，必能達成願望。」

你的未來好嗎？有♣K和◆Q並列；

♣K……機會、獨立、獨來獨往、克服困難的力量、鬥志。

◆Q……對別人的忠告，表現出冷默的態度；坦率地接受別人的意見。

「個性獨立、克服困難、堅持到底的精神眞是令人敬佩。但是，畢竟是有一個人單獨克服不了的問題，您的言行有時也會招致別人的誤會。這時候必須很謙虛地去接受家長、妻子、學長及朋友們的忠告。」

最後來算一算您今後人生的際遇，牌上顯示如下；

◆7……有權利地位，注意使用外交手腕。

♥8……正義感。

「您發揮了才能，當然步步高昇。本來是技術員，接着爬上股長——課長——主任——經理，漸漸地大權在握。但是這時更要注意，您有權力時，最好多留意自己剛直的個性，有時可能會遭致部屬的誤會。希望權力不要成爲阻礙，開濶心胸多體恤部屬，才是一位主管之厚道。

您富有正義感，到處容易起衝突；地位越高，越是要儘量壓制那剛直的脾氣。」

.155.

彩虹算命術

這是用牌排畫成半圓型的彩虹來算命的方法，是很受歡迎的算命法之一。

【使用牌】　除了鬼牌之外的五十二張牌。

【排　法】　讓被算命者從五十二張中抽出一張願望牌，放在圖89中1的位置（面朝下）。

讓對方仔細洗其餘的五十一張牌。

算命者將牌面朝下地展開成扇狀，讓被算命者從中選出七張牌，分別排列在圖89的2～8的位置。

將其餘的四十四張牌收起來，讓被算命者洗牌，並在其中抽選出十三張。

算命者將這十三張牌，三張一組地放在圖89的9～12的位置，最後一張（第13張）放置在願望牌（1位置）的上面。

1、9、10、11、12的位置稱爲「房屋」。

其次再將其餘三十一張牌四張一組放置在9、10、11、12順序的牌上。剩餘的牌不再使用。

這麼一來，2～8是各一張，9～12是各七張，1的位置是2張，所有牌都是面朝下的。

【算命法】 首先翻開2～8的七張牌，看一看各代表着什麼意思。

這道虹牌表示着影響你的運氣。換句話說，視被算命者的請求，來算房屋內全部或部分項目的運氣，而影響這些牌的就是那七張虹牌。

這七張牌富有主宰全局的能力，也可稱爲「關

圖89

（房屋）

「鍵牌」。

在前面也曾經提過，可以翻開屋內所有的牌來算全盤運氣的吉凶。也可以分項目地抽選。

分項如次；

房屋內1的位置是願望、9是你的利害關係、10是家庭、11是你期待的東西、12是你不期待的東西。

那麼，我們來看個實際例子，再做說明。

被算命者是五十歲，很活躍的男性。希望算

圖90

·158·

算「願望」及「期待物」。

首先將牌掀開，如圖90、91所示，這些牌意如下：

◆K……美男子，性格強烈的男性。

♣10……由於朋友、近親的去逝，意外地得到大筆財富。

◆9……若是伴隨着圖牌出現，表示不穩定的性格，無法發揮眞正才能（此時並沒有圖牌伴隨

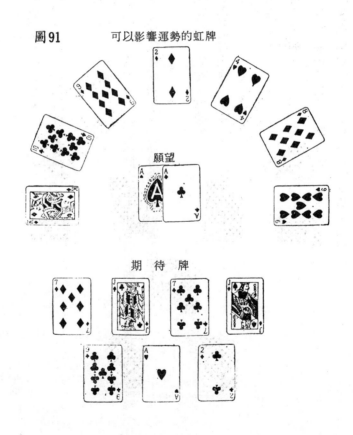

圖91　　　　可以影響運勢的虹牌

願望

期　待　牌

出現）。

◆2……親戚、朋友反對你倆的戀愛。

◆4……頑固、堅守單身生活，中年以後才有轉機。

♥4……頑固、堅守單身生活，中年以後才有轉機。

◆8……晚婚。

♥9……表示願望、財富，帶來榮耀的地位。

現在我們來算一算「願望」，掀開房中的願望牌（即1和13兩張牌），其次掀開期待牌（11

的地方，共7張），一面和前述的虹牌對照，一面算命。圖91表示如下；

♠A……警告。

♣A……富有、和諧的家庭、勤勉、繁榮。

◆7……要謹慎行事；家道可能會中落。

♣J……寬大能信賴的人。

♣7……非常幸運與幸福。

♠J……和藹可親、度量大的人。

♣9……因為反對朋友的理想所造成的不睦。

♥A……（旁邊若伴隨♣的出現）表示公私兩面的喜事、節慶。

♣2……必須注意失望與敵對。

現在將這些牌和虹牌的隱喻互相對照，算算運氣如何。

「我可以一口咬定你將會有幸運之星的來臨。或許是你的上司突然去逝，自然你替補空缺，每月的報酬也直線上升。但是你這個年紀了爲什麼還是單身呢？年輕時受到四周人反對而不能如願以償成家的打擊，至今仍留着嚴重的影響，眞是尾大不掉。」

3 戀愛算命

過去・現在・未來

這是一種自己一個人就可以算過去、現在、未來的算命遊戲；當然替別人算也無妨。不需要撲克牌固有的意思，只要依照「組」（Suit）的意思來判斷就可以。

【使用牌】　含鬼牌五十三張。

【排　法】　洗一洗整副牌。

在心裡默默地祈求幸運，從牌中選出三張牌，第一張牌是你們兩個人年齡最後個數字相加的和（她23歲、你27歲，7加3等於10，就抽出第10張牌）；第二張從最上一張開始算到她的年齡

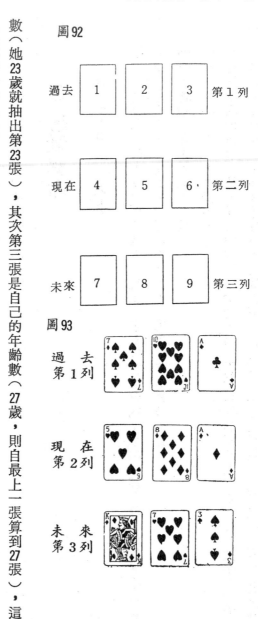

圖92

過去　1　2　3　第1列

現在　4　5　6　第二列

未來　7　8　9　第三列

圖93

過去 第1列

現在 第2列

未來 第3列

數（她23歲就抽出第23張），其次第三張是自己的年齡數（27歲，則自最上一張算到27張），這三張牌橫着排成一列。

接着將其餘的五十張牌再洗一洗，依照上述方法同樣地選出三張牌，橫排在方才的三張牌下。

如此重複三次，合計共九張牌，如圖92地將牌面朝下地排成三橫列。

【算命法】 如此排列的九張牌之中，第一列的三張表示過去，第二列的三張表示現在，第三列的三張表示未來。

現在個別以組牌的意思來算一算過去、現在、未來。視狀況可捨棄過去，只算現在和未來。

組牌的意思如下：；

紅桃……表示女性的牌。

紅磚……表示男性的牌。

紅桃A表示愛情的強度最高。

紅桃2表示冷默的愛情。

紅磚2表示冷默的愛情。

紅磚A表示愛情的強度最高

梅花2表示同情心的消失。

梅花A表示最富有同情心的人。

梅花……表示有戀愛的同情者、援助者的牌。

黑桃……表示妨礙、反對戀愛的牌。

黑桃A表示極力反對你倆愛情的人。

黑桃2表示不會造成很大阻力。

鬼牌……最幸運的牌，若是和黑桃並列，則表示相反的意思。

除了組牌的意思之外，一般而言A、K、Q、J等高位的牌會因組牌的不同，表示出強烈的愛情、同情心、反對、抵抗；相反地如2、3、4低位的牌，其在程度上就比較輕微。這也必須考慮進去。

好，現在我們藉着排列好的圖93來判斷吧！

過去…♠7、♥10、♣A；

「對你的愛情而言，他的朋友之中有反對的人。但是相反地會有同情者出現，讓你氣勢為之一振，這位同情者也會鼓勵你。」

現在…♥5、♦8、♦A；

「現在你們的愛情已經相當成熟。反對的言論也被熾熱的愛情所壓制下來了。」

未來…♦K、♥7、♠3；

「結婚數年之後，你們的愛會像火焰的愛，穩定下來像泉水一般，夫婦會互相信賴地連結在一起。甚至有一個搗蛋鬼出現，他就是你們的小寶寶，常常哭泣而干擾了夫妻枕邊細語。

紅與黑的算命法

這也是一個人獨自算一算愛情動向的方法。

【使用牌】 拿掉鬼牌及各組的K、Q、J牌，共剩40張。

【排 法】 首先將這40張牌分成紅牌（Red Card ··♥與◆）與黑牌（Black Card ··♣與♠），分好後分別詳細洗牌。

此時紅牌表示女性，黑牌表示男性。

其次，男性算命時，拿異性的牌（紅牌），在心中默唸對方的名字三次之後，將牌面朝上地由左至右地排一列。（如圖94）。

接着拿黑牌，同樣唸自己名字三次之後，將牌面朝下地由左至右，在方才紅牌下排十張。其餘的牌不再使用，女性算命時和男性正好相反。

【算命法】 由右至左依次地將第二列的牌掀開，和上面的紅牌對照。在下列情況時，可將紅牌配成組，並移開它們。

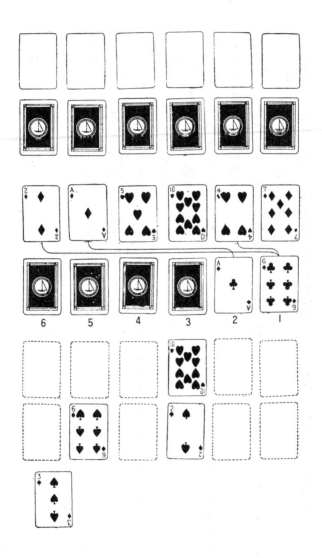

圖94

圖95

圖96

圖97

(1)同位牌的時候。

(2)黑牌一張數字是紅牌一張或數張之和時，可以配成一組移開。例如黑桃數字是8，紅牌之中有A、3、4的時候，合計是黑牌的8，所以這紅、黑4張牌可組成一組移開。

(3)掀開黑牌，和紅牌無法組合時，反過來紅牌一張數字是黑牌數張之和時，可以配成一組拿開。

如此地殘留下怎麼對也對不成組的牌，將這些剩下的牌數字相加起來，依據下列數字的意義

來判斷。一張都不剩時是0。

數的意義；

0……一生一次難得的戀愛，戀愛後也得美滿的婚姻。

1……成功，建立起美滿的家庭。人生有機運，要耐心地等待。

2……對方不瞭解你的眞正本意，而正困擾着。必須明確地表示出自己的意思。

3……他（她）企盼着你（妳）的信。快寫張情文並茂的情書吧！

4……應該認眞地考慮愛，避免做出傷害對方的事，和讓對方傷心的行爲。

5……愛有時必須用心機。下次約會時，讓他（她）等一下吧！但是太久反而會遭到反效果喔！

6……快死心吧！那個人早已經有了未婚妻（夫）。能夠克服它，愛的喜悅是無與倫比的。

7……愛是痛苦的。能克服它，必能綻出芬芳的花朵。

8……戀愛就像薄雪。但許久許久以後，必將是個綺麗的回憶。

9……不可自大狂妄。千萬不要將他的話當成是情話。他的微笑中，或是甜言蜜語中，含有可怕的毒藥。

10……你的眞心眞意必有感動她的一日。上帝也在祝福、幫助着你。

11……他會易怒、爲所欲爲而使妳難堪。換句話說是妳不夠可愛，偶而用妳溫暖的心去說服他吧！

12……他是不可信賴的人，也是個愛情不專的人，努力地忘了他吧！

13……別表現出吃醋的樣子。假裝若無其事，他必將回到你的身邊。

14……初戀不成，常會像曇花一現。勿氣餒，就將它當做是段美好的回憶吧！

15……單行道的愛。我想你（妳）自己也很明白。

16……憂心忡忡是沒有用的。放開朗些，把心中的話都傾吐出來，不久必將冰釋。

17……在你倆之中有第三者的侵入，想必很煩惱吧！問題是你的心態，只要愛情穩固，沒有什麼可畏懼的。要有信心。

18……容易單相思。要積極地表達自己的心意，否則不得了喔！

19……你需要溫和、誠實、明快，他也期望你是這種個性。

20……能眞正信賴的只有自己。我想你還是信賴他才好。

現在參照圖95來實際地算一算吧！

掀開第一張黑牌，♣6和紅牌的♥4、♦2組成一組並拿走。

其次掀開第2張黑牌，出現一張♣A，和紅牌的♦A是同位牌，可以移開它們。

如此地配組移開，最後如圖96，黑牌沒有辦法再配組了。

於是反過來，以紅牌對黑牌，找出配對的；

♥10對♠2和♠6和♣2，最後剩下♦8、♥8、♠3。（如圖97）

看數字19的意義，即可下判斷。

愛情長跑的阻礙

這是最適合情人的算命方法，也可以一個人自己算命。

趕走他（K）和她（Q）們倆的電燈炮，努力追求幸福的算命法。

【使用牌】 除去鬼牌的五十二張牌。

【排 法】 從五十二張的牌中抽出♥K及♥Q。

仔細地洗一洗其餘的五十張牌。

事先將♥K放在最前面，依次地排列其餘的牌如圖98，最後一張放♥Q。

【算命法】 算命者一面排列牌，一面可以將同位牌（K和K，3和3等）或是同種牌（♥

和♥、♠和♠等）之間夾的二張牌拿走。一張或是三張以上的牌夾雜在之間就不可以拿走。拿走的牌所空下的位置上可依次地填上牌繼續玩。

請看實例，如圖98。

看看在同位牌和同種牌之間是否有二個電燈炮？好像不少喔！♠2和♠5（同種牌）之間有♣Q及♦10；♣7和♣9之間有♦K及♣3；而且♣A和♥A（同位牌）之間有♠3及♠6，所以順利地除掉六張牌。再依順序填滿牌，在♣2和♣A之間可以除去♣9及♣7。

如此地能將阻礙物全部清除的話，你（K）和她（Q）就能手牽手、心連心、白頭偕老。

然而，中間剩的牌愈多，代表越艱困的夫妻生涯。

圖98

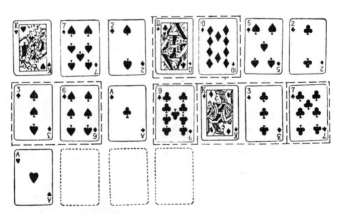

第三章

撲克牌遊戲

1 撲克牌遊戲的預備知識

1. 莊家的決定法

在遊戲中缺少不了個莊家，莊家似乎有很多特權。在玩麻將時，莊家自摸可以得一・五倍的分數，但是撲克牌就沒有這麼多權力。

像分撲克牌、擔任掌握遊戲的進行，可以說是很煩的角色。視遊戲的類別，而擔當的責任也互異，總之，莊家是沒什麼利益的。

而且有人稱莊家為（Dealer）發牌者。

不過現在我們還是來介紹三種決定莊家的方法。

① 抽出和各家同數的牌，再各自從中抽一張，最大的人就是莊家。例如抽出的牌是 J、8、6、5，抽到 J 的人當莊家。

②重疊五十三張的樸克牌，各自從中間取一張牌，數字最大者是莊家。

③可以藉着切牌來決定。每個人切一次牌，上半部分的最下一張數字最大的是莊家。

總之數字最大的人是莊家，用其他方法來選莊家也可以。例如，用猜拳決定誰當莊家。

第二次以後，決定莊家的方法有下列二種；

①前次比賽中勝利者（贏家）當莊家。

圖99

圖100

圖101

② 前次比賽中坐在莊家的左邊那位當莊家。

2. 切洗牌的方法

開始玩牌之前要先切牌。不切牌不算開始玩牌，所以切牌有很大意義。

① 洗牌：（Shuffle）

是把牌洗散開的意思。只要將重疊在一起的牌（順序）變化就可以。有圖99、圖100的兩種洗牌法。圖100的洗牌法比較困難。

通常如圖100的方式混洗一次，再如圖99的方式來抽洗牌。在不須要詳細混洗牌的時候，只要用圖99的方式洗牌即可。

② 切牌：（Cut）

這是像圖101的方式，將牌分成兩疊，將下一疊換堆置到上面的方法。所以只切牌，並不是洗牌。

實際上在莊家洗牌之後，對方是站在防止舞弊的立場才切牌的。對方認爲沒那個必要時，可以不必切牌。

3. 分牌法

洗牌之後，開始發牌。發牌可說是比賽的開端。

牌要從自己的左側開始發起，自己最後發，請務必嚴格遵守此規則。

分牌張數視比賽而異，原則上是一張一張地發。要發每人五張時，要一張一張地來回發牌五次。

在發牌時，手不可觸到牌，等牌發完之後，才可取牌。

但是要將整組牌發完時，一張一張發太麻煩，也可以由上面二張二張或三張三張地發牌，或是上下各一張的一次二張發牌法也可以。

4. 王牌

比賽中有很多王牌，這個王牌也可稱為是「勝牌」、「鬼牌」，在比賽中有特別用途，是張強而有利的牌。

一旦被指定爲王牌的話，這張牌比其他任何一張牌都大。通常指定某種牌爲王牌。換言之，從♥、♠、◆、♣中選一種來當王牌。

但是，因比賽的種類不同，有時指定◆J或是♣8等單張牌做王牌。決定王牌方法，端視遊戲的種類而定。

5. 得分與賭牌

在參加各種牌藝競賽時，必須做個成績表。填寫每個人的得分，計算總分算出名次，非常簡單。但是有些比賽的計分相當複雜，往後將再介紹。

而且可利用撲克牌來賭牌。在西部片中經常看到籌碼，這種籌碼大都能在市面上買到。此外，不用籌碼，也可以用麻將牌代替，甚至有人用圍棋子來代替。

6. 比賽術語

在此先說明一下撲克牌遊戲中常用的術語。

圖 102
同位牌

圖 103
同種牌

【圖牌】 國王（K）、皇后（Q）、傑克（J）。

【數牌】 2至10的牌。有的將A算入數牌。

【Ace（王牌）】 A牌。

【同位牌】 同數字的牌。如圖102，二張Q同位牌，三張3同位牌。

【同種牌】 同一種類（花色）的牌。如圖103，有♥、♦、♣、♠四種類。

【手牌】 拿在手中的牌。屬於競賽者的牌都算是手牌，所以未必非拿在手上才算手牌。

【場牌】 拿出場來用的牌。

【牌墩·牌堆】（Stock Card）普通指置於桌面的牌墩或牌堆而言。當發完牌，所剩之紙牌也置於該局遊戲中使用，牌面向下，置於桌面正中央。

【頂牌】（Top Card）牌墩最上面的一張牌。但有時也不完全是牌墩的最上面一張，只要是兩張牌以上重疊時，最上面一張就

圖104

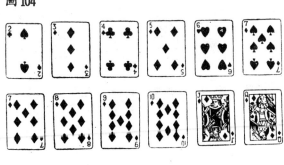

可稱爲頂牌。

【揚牌】（Turn Up）每一次所出的牌、牌面向上而置於桌上的牌謂之揚牌。或者是棄牌之中，位於最上面的那一張（前一家最後所丟的那張）牌，也叫揚牌。

【順】（Sejuence）如圖104，連續點數的紙牌。有同花順和不是同花順。但是K、A、2不是順。

【輪回】各人從自己手中的牌裏面拿出一張，出最強那張牌的人贏。（然後吃掉其他人所出的牌），這樣一次勝負稱之爲「第一輪回」。

詭計比賽的玩法，每一局大概是6～13次。

【台牌】在輪回比賽（Trick Play）中，最先出的牌稱爲台牌。

【第一棒‧首領】（Lead）在輪回比賽中，最先出台牌的人是第一棒。首先出台牌者稱爲領袖（Leader）。

【棄牌】對自己無利益的牌或是將不要的場牌拿走。英文稱

為Discard。

【發牌者】（Dealer）分牌的人，也就是指「莊家」。

【取牌】（Draw）從一組牌中拿牌的行為稱之為取牌。具體上取牌區分為兩大類。其一是從牌墩中自己抓牌，再者是請示發牌人，經答允後再取牌。取牌的張數及順序依各種玩法之不同而有差異。

【比賽】（Play）。

【Drop】手牌很差，放棄比賽稱為「棄權」。

【Pass】放棄；手牌很差，只在一輪回中棄權的行為稱為放棄。

【Call】要對方攤牌，要對方在一輪回中棄權。

【賭注】（Bet）下籌碼賭注的意思。

【公開】（Melt）在某些玩法之中，手中所持的紙牌，已經完成某種特定組合（例如K、Q、J或是紅心A黑桃A、紅磚A等三張組成一組的牌），然後把這三張組合牌從「持牌」中抽出，牌面向上置於牌桌上排列好，這樣子的牌，我們稱之為「公開」的牌。

【Eldest Hand】是指莊家左鄰的人。

【Rotation】輪回；從莊家左側開始發牌，發完一趟牌稱為一輪回（One Rotati

on ）。

一般比賽所使用的術語大概就只有這些。

而在撲克牌中也會使用另外許多術語，以後再詳述。

另外因比賽不同，所使用特有的術語也不同。由於比較特殊，也將在各遊戲中一一介紹。

2 二人至數人的撲克牌遊戲

1. 只剩一張（Page One）

〈參加人數〉 二人以上，7～8位最適當。

〈使用牌〉 含鬼牌的一副牌（53張）。

〈分牌法〉 莊家由左依照順序一張一張地發牌。加入比賽的人數若少於四位則發6張，若是四位以上則每人發4張牌。發剩下的牌當做是牌墩，疊放在場地的中央，牌面朝下蓋着。

〈比賽進行法〉 這個比賽是競爭誰最先將手牌全打出去，剩下最後一張，正要打出去時，要宣布「只剩一張」（Page One）。

① 首先由莊家左側的人，自手牌中打出一張牌，這張牌就是「台牌」。首領（出台牌的人）以外的人在一輪回之中必須打出和台牌同種類的牌。

②在手牌之中沒有和台牌同種類的牌時，從牌墩中拿一張一張地抽牌，直到拿到一張同種類的牌爲止。從牌墩中抽出的牌必須放在手牌中，沒有同類的牌，手牌就越來越多。

③全員在一輪回之中打出同種的牌後，在場牌之中最高分數牌的人可以接着出第二次台牌。

。大家必須配合他的台牌來出牌。

④牌的分數順序是A、K、Q、J、10、9、8、7、6、5、4、3、2，而鬼牌是高於一切的。

持有鬼牌的人，當沒有和台牌相同種類的牌時，不一定要出鬼牌，可以翻牌墩，保持鬼牌也沒有關係。

但是和台牌同種類的牌不易出現，手牌越來越多，有時會失去使用鬼牌的機會。

⑤如上地繼續比賽，看誰手中只剩二張牌，剩下二張牌的人在打出下一張牌時（即手牌只剩下一張），必須宣布「只剩一張」（Page One）。

⑥忘記宣布「只剩一張」而受到別人抗議，就處罰他拿走所有的場牌。

⑦爲了要剩下最後一張時，必須事先考慮出那張牌。打出鬼牌，沒有任何一張勝得過它，當然又取得出下張台牌的權利，便能將手牌全部打出去。當別人手中都無鬼牌時，打出A牌也是很有利的。

⑧ 即使宣布「只剩一張」，而沒有取得出台牌的權利（上面沒奪標），當對方出的台牌很不巧和我們最後一張的牌不同種類時，就又泡湯了。

如此一來，最後一張不但沒打出去，反而手牌增加了。但是增加的手牌再度減少至二張時，打出去第二張時還是必須宣布「只剩一張」。

像這樣最早丟掉手牌者是贏家，除了贏家其餘各家繼續比勝負，以定名次。

2. 手牌多則勝（Last In）

∧參加人數∨　約3～6位。

∧使用牌∨　除去鬼牌的52張牌。

∧分牌法∨　視參加的人數，依次由左至右地分牌。

● 三個人比賽時各發7張。

● 四個人比賽時各發6張。

● 五個人比賽時各發5張。

● 六個人比賽時各發4張。

剩餘的牌重疊，面朝下地放置在桌面中央，當作牌墩。

∧比賽進行法∨ Last In 的意思是殘存到最後的意思，最後仍持有數張手牌者是優勝者。

∧王牌的決定法∨ 在發手牌時，莊家發到最後一張，掀開它，和這張同種的牌就是王牌。

① 莊家左側的那一位，從手牌中打出一張牌當作是台牌。

② 除了首領（Leader）以外，任何人手牌中有和台牌相同種類的牌就必須打出來，沒有相同種類的牌時，可以出王牌或是出其他種類的牌。

③ 每個人各出一張牌後，決定在場牌中出最大的牌者。

出最大牌的順序是；

● 在都是同種類的牌中，取其最大者。

● 王牌出現時，王牌最大。有二張以上王牌時，選擇最高分數者。

圖105

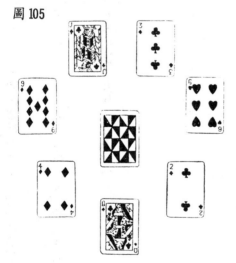

● 出現和台牌同種類的牌及其他種類的牌時，在和台牌同種類的牌中選出最高分數者。

④ 牌的分數高低順序是 A、K、Q、J、10、9、8、7、6、5、4、3、2。

如圖 105 的場牌中，王牌是 ◆，台牌是 ♣ J。

台牌後的第 5 位打出王牌 ◆ 4。其餘的三位都打出和台牌同種類的牌。最後一位沒有梅花，打出王牌 ◆ 9。

現在有二張王牌，比較之下出 ◆ 9 者乃贏家。

⑤ 贏家可以從牌墩中拿一張牌放入手牌中。

然後這位贏家再打出一張台牌，相同地進行比賽。

⑥ 一次都沒贏的人，必定最早失去所有的手牌。沒有手牌的人就要退出比賽。

其餘的人同樣地繼續進行比賽。

⑦ 沒有手牌的人，一個個地退出比賽，最後仍持有手牌者是贏家。

⑧ 因為只有勝了每回合的人可在牌墩中拿牌，所以唯有在每回合中都戰勝才可奪標。

3. 同點（Same）

〈參加人數〉　2人以上都可以，約7～8位最適當。

〈使用牌〉　除去鬼牌的52張牌。

〈分牌法〉　莊家發給每個人相同數目的牌，剩餘的牌不用。

〈比賽進行法〉　遇到同位牌時，出同位牌的人要快喊「同點」，最先喊出的人可以沒收對方的牌，取得最多牌者，就算贏了這場比賽。

① 每個人將分得的牌，面朝下地放在面前，稱此疊牌為第一疊牌。

② 大家都將牌放置在前面以後，由莊家左側的人開始依順序地掀開第一疊牌的最上一張，讓對方能很清楚地完全看得見地放置在第一疊牌的旁邊（面朝上），稱這疊牌為第二疊牌，如此地由第一疊上面一張一張地掀開並疊在第二疊牌上。

③ 依照上下順序一張一張掀開第一疊牌時，若是和對方第二疊牌面朝上最上一張相同時，立刻喊「同點」。

④ 沒有掀牌的人注意看掀牌者的牌，掀到和自己第一疊最上一張是同位牌時，要立刻喊「同點」。

⑤ 兩個人互相喊，最早叫出聲的人是贏家，可以沒收對方第二疊牌中所有的牌。

⑥ 如此地進行比賽，第一疊牌沒有了就算結束。數一數誰的第二疊牌最多張，最多者是贏

家。

有時候會在最後一張時被全部沒收，因此從頭到尾都不可掉以輕心。

4. 滾雪球（Rolling Stone）

〈參加人數〉 4～6人。

〈使用牌〉 視參加人數不同，所發的牌也互異。

● 四個人的情況……A、K、Q、J、10、9、8、7的各種牌，共32張。

● 五個人的情況……A、K、Q、J、10、9、8、7、6、5的各種牌，共40張。

● 六個人的情況……A、K、Q、J、10、9、8、7、6、5、4、3的各種牌，共48張。

〈牌的大小〉 大小順序是A、K、Q、J、10、9、8、7、6、5、4、3。

〈比賽進行法〉 最早丟掉所有牌者是贏家。

如上述每個人發8張牌，視人數決定張數，鬼牌不用。

① 莊家發給每個人8張牌。

②　由莊家左側的人開始打出一張牌，這張牌是台牌。

③　接着由順時鐘方向，打出和台牌同種的牌。

④　若是沒有和台牌同種類的牌，就必須將該回打出的牌照單全收，放回手牌中。

⑤　大家都出了和台牌同種類的牌後，在場牌中打出最高數字者即奪得下次出台牌的機會（當上首領）。

　　一回未完時，若是已經沒有和台牌相同的牌時，他必須收回所有的場牌，在這一回中最高分者可奪得下次的首領權。

⑥　在半途中場牌被拿走時，其後未出牌的人，即使有和台牌相同的牌也不能打出來，換句話說他就少了打出一張牌的機會了。

⑦　如此地進行比賽，先將手牌順利地打出去的人是優勝者，同時，比賽就算終了，這時以手中持的牌來決定名次。

5.　「二十九」

　　尤其是當二個人有同張牌時，更是有此必要。

　　若是不介意多花點時間，可以繼續進行，直到一或是二個人都打出手牌時也可以。

〈參加人數〉 2～3人至7～8人左右。

〈使用法〉 每個人的牌必須相同，視參加的人數而定：

• 二個人的情形……52張。

• 三個人的情形……拿掉一張10的牌，剩下51張牌。

• 四個人的情形……52張。

• 五個人的情形……拿掉二張10的牌，剩下50張牌。

• 六個人的情形……拿掉四張10的牌，剩下48張牌。

• 七個人的情形……拿掉三張10的牌，剩下49張牌。

• 八個人的情形……拿掉四張10的牌，剩下48張牌。

〈牌的分數〉 牌的分數如下；

• A、K、Q、J……1分。

• 數牌……………照數字的分數。

〈比賽進行法〉 莊家將牌平均分給大家，然後開始比賽。

這種比賽是將場牌的分數恰好湊滿29分。

① 首先莊家左側的人先出一張牌。

② 以下依照順序，順時鐘方向任意出牌，但是必須將自己出的分數加上前一位統計的分數，再很清楚地報出來。

③ 如此，一張張地出牌，正好出的牌湊成29分者，可得一回優勝。再由此次優勝的左邊那位開始出牌。

④ 打出的場牌總分接近29分，無論出什麼牌都會超過的人可以放棄，跳過去由下個人出牌。

⑤ 只要有手牌就可以繼續進行比賽，沒有手牌就結束，視比賽中贏得幾回合優勝來定奪。

⑥ 大家都放棄（Pass）的時候，就成了沒比賽（No Game），重新由最先喊放棄的人開始出牌。

⑦ 如圖106，出場的牌，到D之前合計是27分。C的地方是22分，若是有7的牌即可湊滿29分，贏得一回合的勝利，但是沒有7的牌，只好出5，宣布「27分」。

圖106

E沒有一分的牌，都是三分以上的牌，只好喊「放棄」，其次F有二分的牌，打出來正好是29分，贏得第一回合的勝利。

此遊戲的絕竅是先打出數字大的牌，留下數字小的牌。

玩法是如上例進行。

6. 「四J」

〈參加人數〉 約爲4〜7人。

〈使用牌與發牌法〉 使用7以上的牌及J、Q、K、A。視比賽人數不同而使用的張數不同。

● 四個人的情形……各8張。

● 五個人的情形……各6張（除去♠7及♣7二張牌）。

● 六個人的情形……各5張（除去♠7及♣7二張牌）。

● 七個人的情形……和6個人的情形相同，但莊家不拿牌。

〈比賽進行法〉 4張J牌每張負1分，因爲是負分所以玩牌時最好不要去拿。

其他的牌沒分數。

① 由莊家左側的人先打出一張牌，稱之為台牌。其他的人有和台牌相同種類的話就可出牌，若是沒牌，任何一張都沒關係。

② 大家都各出一張牌後，出牌最小的人必須將場牌全部收起來，其中若有J牌，則必須將J牌放在自己的前面，捨棄其餘的牌。若是沒有J牌，必須捨棄所有的牌。

③ 台牌大小順序是A、K、Q、J、9、8、7；其他種類的順序是A、K、Q、J……7。

④ 出現台牌以外種類的牌二種以上時，以牌的分數大小來決定順序，同位牌時大小順序是黑桃、紅桃、紅磚、梅花的順序，梅花的牌最小。

⑤ 牌最小的人要打出下次的台牌，以便使比賽繼續進行，一直玩到沒有手牌為止。

拿到J牌的人，一張算負一分，二張負二分。

最先得到累積負十分的人算敗。

比賽相當單純，所以毫不費神，是一種小孩子也能玩的比賽。

圖 107

7.

「戰爭」

∧參加人數∨　二人也可以玩，4～5人最適當。

∧使用牌∨　除去鬼牌的一副52張牌。

∧牌的大小∨　A、K、Q、J、10、9、8、7、6、5、4、3、2的順序。

∧分牌法∨　莊家將牌由左至右地平均發牌。每個人牌數必須相同，若有剩下一、二張，可捨棄不用。

三個人的情形下，會多出一張；五個人的情形下，會多出二張。

∧比賽進行法∨　這是一種奪取場牌的比賽，牌不佳就不易贏牌。

圖108

① 每個人將所分到的牌，面朝下地洗牌（自己不許看），再將牌面朝下地置於面前。

② 同時翻開這疊牌最上面一張，打出去。

③ 打出的牌中，最高的算勝，可拿走所有的場牌。取走的場牌要放在面朝下的牌的旁邊。

圖107，出紅桃A的是贏家，可拿走八張場牌。

④ 在場牌中若是有同位牌的話，必須重新再比，因為這個比賽中，牌的種類（花色）並無強弱之分。

如圖107所示，從自己的牌堆中拿一張牌，放在方才打出的場牌的旁邊，牌面朝下，另外再打一張牌，牌面朝上地排列。依據牌面朝上的牌來決定大小。

若是仍然分不出高下時，可再次同樣地出牌比較。

⑤ 在再度比賽中獲勝時要將前面最初大家打出的場牌、其次打出面朝下的牌，及接着打出來決定勝負的牌統統收起來。

⑥ 如此地進行比賽，失去所有手牌者算失敗。

若是一次也沒獲勝，翻到最後一張就已經知道必定失敗，但是中途勝個一次，就可將贏來的牌面朝下洗一洗放到自己的牌堆中繼續翻。

8. 比點（Whist）

∧參加人數∨　4人。

∧使用牌∨　除去鬼牌的一副52張牌。

∧牌的大小∨　順序大小是A、K、Q、J、10、9、8、7、6、5、4、3、2。

∧分組與莊家∨　將4個人分成2組，進行比賽。

從一副牌中抽出4張A，牌面朝下洗一洗，每個人各拿一張牌。

抽到黑的A（♠及♣者）一組，紅A（♥及♦）者一組。

其次洗一洗牌，抽到最大的人當莊家。

∧分牌法∨　莊家仔細洗牌，由左至右依次地將牌平均地分發出去。

每個人13張手牌。

最後一張牌是莊家的，將這張牌掀開給大家看，和此牌相同種類者是王牌。

〈比賽進行法〉

① 莊家左手邊的人先打出一張台牌。其他三人若持有和台牌相同種類的牌，便可打出；沒有相同的牌，可打出干牌，或是打出其他種類的牌。

② 打出和台牌同種類的四張牌時，其中最大者是贏家，便可將場牌集成一疊，面朝下地放在自己前面。

③ 這個比賽是爭奪看誰勝最多次，所以為了要知道勝了幾場，可將集成疊的牌依順序地一疊一疊排列。

④ 四張場牌中，有人出一張王牌，則是王牌最大，有二張以上的王牌時，最高分者算勝利；和台牌不同種類的牌（王牌例外）即使分數再高也不會贏。

⑤ 勝了前次者，可以出台牌繼續進行比賽。手牌只有13張，玩13次算一局。

〈得分的計算法〉

場牌合計有13組，所以二組不可能贏得相同次數的場牌。

因此在13次之中，沒得到7次以上的場牌，就不會獲勝，也得不到分數。分數計算方法是超過7組算一分；

● 贏得7次時‧‧‧‧‧‧‧‧‧‧‧一分。
● 贏得一分。
● 贏得8次時‧‧‧‧‧‧‧‧‧‧‧二分。

高分者算勝利。

〈勝敗的決定法〉 在開始比賽時，要先決定要戰幾回合，然後計算其間所得的分數，得最

● 贏得13次時⋯⋯⋯七分。

● 贏得12次時⋯⋯⋯六分。

● 贏得11次時⋯⋯⋯五分。

● 贏得10次時⋯⋯⋯四分。

● 贏得9次時⋯⋯⋯⋯三分。

9. 「紅桃」賽

〈參加人數〉 約3～8人，但是4人最恰當。

〈使用牌〉 為了使每人的手牌數一致，視比賽人數的不同，而使用牌數也互異。

● 三個人的情形⋯⋯51張（除了♣2之外）。

● 四個人的情形⋯⋯52張。

● 五個人的情形⋯⋯50張（除了♣2及◆2之外）。

●六個人的情形……48張（除去四張2的牌）。

∧牌的大小∨　A、K、Q、J、10、9、8、7、6、5、4、3、2。

∧比賽進行法∨　在此比賽中，必須注意不要拿紅桃。將在「得分的計算」單元中說明，每拿一張紅桃，要付一個籌碼（Chip）。

高分的紅桃儘量在沒有和台牌相同牌時打出去。

① 莊家將牌平均發給大家。

② 莊家左側的人首先打出一張台牌，接着其他的人依照順序地打出和台牌同種類的牌。若沒有和台牌同種類的牌，可以出其他種類的牌。此時就是出紅桃牌的機會了。

③ 在和台牌同種類的牌中分數最高者是贏家，可將場牌全部收起來。

④ 得到前次勝利者，是下一次的首領，要出台牌。

⑤ 如此地繼續進行比賽，沒有手牌就算比賽結束。

⑥ 計算得分∨　每張牌並無分數，藉着取得的牌之中某些牌的張數來行籌碼的收付。

∧籌碼的收付如次；

① 在每回勝利時，檢查獲得的牌中是否有紅桃牌，每有一張就要出一個籌碼。

如圖109，在獲得八張牌之中有二張紅桃A及紅桃10，不論牌的大小，此時要出二個籌碼。

圖 109

2 籌 碼

② 能拿到籌碼的情形是在獲得的牌中一張紅桃都沒有。這個人要宣布「清場」，並將場上所有的籌碼全部收爲己有。在場中應有十三個籌碼。

③ 若是有二位「清場」者，平分每人六個籌碼，剩餘的一個籌碼留到下次勝負中。

若是沒有「清場」者，那十三個籌碼就留到下一次勝負中。所以下一局比賽中一位清場者可得二十六個籌碼，二個人則各得十三個籌碼。

④ 當一個人一次全部取得十三個籌碼時，相對地每個人要拿出一個籌碼。

⑤ 如此地進行比賽，最先將所持有的籌碼全部拿出者是輸家。

10.「密西根」（Michigan）

∧參加人數∨　約3〜8人。5人最適合。

∧使用牌∨　除去鬼牌的一副52張牌和另一副牌中的紅桃A、梅花K、黑桃Q、紅磚J，合計56張牌。

紅桃A、梅花K、黑桃Q、紅磚J稱為「押金牌」（Boodle），面朝上地放在牌桌上排成縱的一排。

∧籌碼∨　開始比賽之前，發給每個人相同數目的籌碼。

在發牌之前，莊家出二個、各家出一個籌碼，自由地放在自己喜歡的「押金牌」上。

∧牌的發法∨　莊家首先發出一張牌，面朝下地放在牌桌上，接着由左至右地依照順序一張一張地發牌。

若有5人參加比賽，則發6組的手牌。有時會有人多一張或少一張牌，但是多一張或少一張牌並不影響比賽的進行。

圖 110

〈額外牌〉（Extra Hand）如圖110，發在牌桌中央的牌，不屬於各家的牌，稱此牌為「額外牌」。

額外牌是屬於莊家的牌，莊家看了自己的手牌後，覺得不滿意時，可以和額外牌交換。但是要換就全換，不可僅換數張。

莊家不換牌時，可把額外牌賣給想換牌的人。

購買者出現兩位以上時，可以賣給出最高籌碼者。

〈比賽進行法〉

① 比賽概況：

在「押金牌」（Boodle）的右邊打出和它相同的台牌，接着有牌的人就可以出牌。最先打完手牌者可以贏得籌碼，算法是每個人手中所剩手牌幾張就必須付給贏家如數的籌碼。

② 台牌的打法：

首先由莊家左手邊的人打出台牌，然後將和台牌相同種類的牌橫排在旁邊。

比台牌小的牌沒有出牌的機會了，所以要打出自己最小的牌，以免自絕出路。

如圖111，若是持有黑桃K一張，最初不要出這張。有三張紅磚，最小一張是紅磚6，所以對方很有可能出比6小的台牌。

圖 111

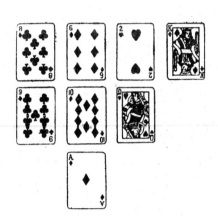

梅花牌有8、9二張，這二張也是中間牌，相當有利。所以要打最初的台牌，應該出紅桃2。

③　牌的打法：：

台牌出現後，在其後排出同花順。

出牌的順序不必固定。例如台牌是紅桃2，持有紅桃3的人就可接着出牌，連續的牌若有好幾張，也可以一起出牌。

若是持有紅桃3、4、5的話，可以三張一起排在紅桃2的旁邊。

如上地同花順，由低分牌排到A的時候，該種牌算完成，不可以在A後接2。

④　第二張台牌：

第一個同花順到A之後，出A的人可以在其餘的「押金牌」旁邊排出自己喜歡的台牌，

在依順序地做同花順。

同花順排了二、三張之後，沒有牌能繼續排的人就沒有機會出牌。必須靜靜地等待自己的手牌能接上場牌。

同花順未排到A，不能說沒牌可出了，就重新出張台牌。

∧比賽終了與得分∨　如上地繼續比賽，首先將手牌出完者是贏家。

手中還剩有手牌的人，數一數張數，每剩一張就必須付一個籌碼給贏家。

∧押金牌的籌碼∨　最後押在押金牌上的籌碼可以給持有相同牌的人。

有時候一張押金牌上有好幾個籌碼，這時可以悉數收下。

圖 112

11. 對對牌

〈參加人數〉 4位。

〈使用牌〉 各種的A、K、Q、J、10、9、8、7的32張牌。

〈比賽進行法〉 莊家由左手邊的人開始依次一張一張地發牌，每人9張。

比賽的特色是在最初和最後可以得分。

① 藉着組合手牌而得分：

在手牌之中，有下列各種組合時，給分表如下：

- 二張王牌K和Q ……………………………………20分。
- 各種J四張 ……………………………………200分。
- 四張A、K、Q、10的同位牌 ……………………100分。
- 同種牌組成的同花順三張 ……………………10分。
- 同種牌組成的同花順四張 ……………………50分。
- 同種牌組成的同花順五張 ……………………150分。

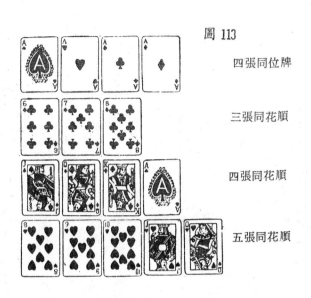

圖 113

四張同位牌

三張同花順

四張同花順

五張同花順

如果有這些組合的牌，在開始比賽前可以宣布，立刻能取得表中的分數。

若是比賽剛一開始，其他的人就已經得了很高分數，而自己却沒有得分的希望時，可以棄權。此時比賽就由其餘三人繼續進行。

② 王牌：

王牌不需每次都變更，可以以梅花、紅磚、紅桃的順序來當王牌。

③ 比賽的開始與進行：

藉着組合手牌而得到最高分者，要先出台牌。以下按照順序由左至右打出和台牌相同種類的牌。

輪到你，而你沒有和台牌相同種類的牌時，可以用王牌代替，也可以用其他種類的牌。

場牌之中，點數最高者是贏家，勝利者可

以將全部的場牌收起來，接着再出一張台牌。

④ 牌的大小：

最大是王牌A，其次是K、Q、J……7、6，接着是和台牌相同種類的A、K、Q……7、6；最後是其他種類的牌A、K、Q……6。

如圖114，台牌是♥J，王牌是♣。第二位是♦Q，由於和台牌不同種類，所以是最小的牌；第三位是♣8（王牌）所以是最大的牌，可以獲得其他三張牌。♥7雖然是同種類的牌，但是王牌算是最大。

⑤ 比賽結束時的得分：

如上地進行9次，手牌就全部出光了，比賽也告終了。贏得第九次勝利者可以再得到5分的獎金分數。最後結算一下所獲得的場牌，給分情形如下；

● 任何一張A牌⋯⋯11分。

● 任何一張數牌10⋯⋯10分。

● 任何一張K牌⋯⋯4分。

圖114

王牌：梅花
台牌：紅桃
。

● 任何一張Q牌⋯⋯⋯⋯⋯3分。

● 手牌（王牌以外種類）的J每一張⋯⋯2分。

● 王牌J⋯⋯⋯⋯⋯⋯⋯⋯20分。

● 王牌9⋯⋯⋯⋯⋯⋯⋯⋯14分。

其他種類的6、7、8牌及一般牌9都不給分。

在比賽時，要有一個得分腹案，才能得到高分。

⑥ 一次都沒贏的情形：

在9次當中都沒勝過者，也就是不曾獲得場牌者，當然是沒分數，即使曾在比賽前因手牌的組合而得分，但是這些分數也必須完全扣除，總計還是0分。

⑦ 總分：

由手牌組合的得分加上獲得牌的分數就是此回合比賽中的總得分，最高分者是勝利者。

12. 七喜（Seven up）

〈參加人數〉 約2～4人。

〈使用牌〉 除去鬼牌的52張。

〈牌的大小〉 A、K、Q、J、10、9、8、7、6、5、4、3、2。

〈牌的分法〉 莊家先仔細地洗牌，由左至右依順序地一張張發牌，每人6張。

發剩的牌當作是牌墩，放在牌桌的中央，牌面朝下。

〈王牌〉 決定王牌的方法，在此比賽中稍稍複雜，並不採用像其他比賽中依順序地改變種類，或是和牌墩中摸出的牌相同種類的牌就是王牌的方法。

王牌是依照莊家左側的那一位及莊家的意志來決定的，以下列的方法來決定。

① 只有莊家和其左側的那一位可以看手牌，左側那一位掀開牌墩的最上一張牌。

② 這張被掀開的牌叫做「現牌」（Turn Up Card），表明一下是否同意和此牌同花色的牌，當作是王牌。同意時說：「Stand」，不同意時說：「Peg」。

③ 宣布「Peg」時，莊家要重新決定王牌；但是宣布「Stand」時，就可立刻開始比賽。

④ 莊家左側的人不贊成，宣布「Peg」，莊家要做最後決定，同意這張「現牌」時，可以喊「Gift」（禮物），然後便立刻開始比賽，不過莊家要給每一個人一分。

⑤ 莊家也不贊成這張「現牌」當作王牌時，可以宣布「變更王牌」，再從牌墩中各發三張

給每家。

⑥　再從牌墩最上面翻開另一張「現牌」。

⑦　依照「變更王牌」的命令而翻開的「現牌」不再須要任何人的允諾，無條件地當上「王牌」，和此牌同花色者都是王牌。

⑧　第二次翻開的「現牌」若是和第一次的牌同花色時，再各發三張牌給各家，並從新的牌墩上翻開第三次的「現牌」，和此牌同花色者就是王牌。

⑨　因爲「變更王牌」的宣布，使手牌增加三或六張時，在進入比賽前可以捨棄壞牌，只留下6張。

∧比賽進行法∨　首先由莊家左側那一位發一張台牌。再依順序地打出和台牌同花色的牌，或是王牌，或是其他花色的牌。和台牌同花色的牌是最高分者。若是有王牌出現，則是王牌之中最高者。打出最高的牌。者是優勝者，可以收走全部的場牌。

前次優勝者可奪得出下一次台牌的機會，如此方式進行6次，手牌就完全打完了，比賽也算終了。

∧計算得分∨　每個人的得分可依照下列的計算法：

●高（Hight）：

被決定爲王牌之中最大的牌

持有（A）的人…………1分。

（王牌之中最大的牌，因爲這張牌不會輸，既使是手牌，也必定是自己獲得。）

●低（Low）：

手牌有王牌之中最小的牌

持有（2）的人…………1分。

（持有手牌「2」和「高」不一樣，有時會給別人奪走，此時只有手牌中持有「2」牌者可得分。）

●王牌J：

獲得王牌J者…………1分。

●「現牌」是J的時候（決定王牌而翻開牌墩的牌是J的時候），決定王牌就是這張牌時，莊家可得一分（稱此爲Jack）。

整體計算自己在比賽中獲得的場牌，給分方式如下，得到最高分的人……加一分（稱此爲Game）。

A——4分、K——3分、Q——2分、J——1分。

● 禮物（Ｇｉｆｔ）：

如前所述，當莊家宣布「禮物」時，給每一位的分數…………1分。

〈勝負決定法〉 每一次的計算分數法已如前所述，最先達到7分的人勝利。

13.「2・10・J」（Two・Ten・Jack）

〈參加人數〉 約4～6人，通常是4個人。

〈使用牌〉 含鬼牌的53張牌（一副）。

〈分牌法〉 莊家由左至一張一張地發4次。其餘的牌當作牌墩，最後將牌掀開背朝下面朝上，放在牌上再疊放在牌桌上。

現在牌墩最上一張是面朝上，其餘的牌都面朝下。

〈牌的分數〉

● 王牌A、K、Q………各得正5分。

● 王牌2、10、J………各得正10分。

- 一般牌A、K、Q、J、10……各得正5分。
- 黑桃A………負15分。
- 黑桃2、10、J………各得負10分。
- 黑桃K、Q………各得負5分。

∧王牌及比賽的次數∨ 王牌依照梅花、紅磚、紅桃的順序，黑桃是負分牌，不用在王牌。

此三種王牌，依順序地輪流三次，比賽合計進行9次。

∧比賽進行法∨ 這個比賽中，即使取得許多場牌，但是吃到負分牌，分數會被扣除，因此要多收集得分高的牌，儘量不要吃到黑桃的負分牌。

①莊家左側的人先出一張牌。在此比賽中的第一局不出王牌和負分牌。

首領沒有普通牌時，應儘量出一張和比賽無直接關係的牌（牌面朝下放置），下一位出的牌就是台牌。莊家以外的人也是一樣，當手牌之中只有王牌和負分牌時，必須牌面朝下地打出去。

最初一局之中，王牌和負分牌都不能發揮特殊功用。

②場牌之中，分數最高者可以收回所有場牌，在這些牌之中，挑出有分數的牌放在自己的前面，捨棄沒有分數的牌。

從第二次開始就可以自由地使用王牌和負分牌，出最大的王牌或是出和場牌同花中最大者，

圖 115

③ 鬼牌和黑桃A（ Speculation ）可受到特殊待遇。

牌大小的順序是鬼牌、黑桃A、王牌的A、K、Q……3、2，台牌的A、K、Q、J……

3、2，一般牌的A、K、Q、J……3、2。

黑桃A僅次於鬼牌，不能使用在其他種類。

可得場牌。

若是持有黑桃，打出同種的牌，就不能出

♠A。當黑桃是台牌的時候，在手牌之中卽使

只有一張♠A，也必須將之打出去。

④ 如圖115所示，◆8是台牌，場牌有四

張。◆K是和台牌同花色中最強的牌，但是比

王牌♣3還小。

但是第四家打出♠10，使得出♣3（王牌

的人必須拿◆K（正5分）及♠10（負10分）

，得分等於負5分。

⑤ 每個人打出一張牌，手牌就僅剩下三

張，所以從上一局獲勝者左邊開始，依次地在牌墩中各抽一張牌，以便補充手牌。

在第一局完畢以後，從牌墩中取牌時，優勝者可以取牌面朝下的牌，下一位開始就必須取牌面上的牌。所以要牢記別人到底取了什麼牌。

⑥　在出第二次的台牌時，沒有最初的限制，所以打出王牌或是負分牌都可以當台牌。

像♠2在牌的大小順序中是小牌，但是負分卻很高，將這一類的牌打出去當台牌是最適合的。

⑦　如上地繼續進行比賽，直到牌墩和手牌都用完為止。

因為是使用53張牌，所以會剩下零星的牌。若是這些零星的牌沒有分數，捨棄不要也無妨。

如果是有分數的牌及王牌的情況，可將取得的場牌中捨棄不用（沒分數）的牌來補足之。

持有鬼牌時，若在前一局勝利，要出台牌時，可將鬼牌當台牌，並同時要求各家出王牌。

此時持有王牌的人一定要出一張王牌；持有二張以上的王牌時，打出低分的牌或是沒分數的牌都可以。

⑨　持有♠3的人當上首領時，可以打出此牌，要求鬼牌出來，持鬼牌者不可拒絕不出來。

打到桌面的牌都是出鬼牌者的，可以全部收起來。

而其他的人出任何牌都沒有關係，要求鬼牌出來的目的是可得分，並封住鬼牌的功用。

圖 116

打出場的鬼牌屬於要求者的，這位勝利者接着出下一張台牌。

〈計算得分〉 將所獲得的牌分數正負相抵就算出來了。

如圖116所示，A是得到正牌♣2、♥10、♠K、♦J、♦A，由於王牌是梅花，所以正牌得14分；負牌是♠2、♠K，得負15分，相抵之下是負1分。

同樣地一算，B得正6分，C是負4分，D是負1分。

將此一回合的總分記入得分表中，計算5回合的總分，以便決定勝負的順序。

另外有例外的情形，一個人全部收集到五張有分數的牌時，正分變負分，此一回合的得分變成了負55分。

相反地，一個人全部收集到有負分的黑桃牌時，負分變正分，此一回合的得分成了正55分。

14. 拿破崙（Napoleon）

〈參加人數〉　2～6人，4個人以上比較有趣。

〈使用牌〉　含鬼牌的一副牌（52張）

〈分牌法〉　每人發四張，莊家由左側開始一張一張地發牌。剩餘的牌當作是牌墩，最上一張牌面朝下，其餘的牌面朝上，放置於桌面的中央。

〈拿破崙的決定法〉　看一看自己拿到的手牌，要宣布大概可以取得幾張牌。

「拿破崙」比賽之中有一種稱為「拿圖牌」的比賽，是類似用「Two‧Ten‧Jack」比賽的方式（集圖牌的比賽）來玩的，也有的是以「Two‧Ten‧Jack」的玩法已在前敘述過，所以現在以此方法來玩。

以「Two‧Ten‧Jack」方式玩牌的話，要從手牌中來判斷能取得幾分，最低能拿正20分的話，可以宣布正10分或30分。

宣布是由莊家左側的人開始，一定要宣布能奪取超過前者的分數，若是無法宣言能奪得更多

的分數時可以「派司」（Pass）。

而且全體對某一家的宣言「派司」的話，那位宣言的人就是「拿破崙」。

∧王牌∨ 王牌的決定權在「拿破崙」，在宣布能得幾分時，要先假想自己的王牌。

∧牌的大小∨ 鬼牌最大，其次是黑桃A、王牌，和台牌同花色的牌，其他花色的A、K、

Q、J、10、9、8、7、6、5、4、3、2。

∧牌的分數∨和「Two・Ten・Jack」的相同，正、負都是55分。

∧比賽進行法∨ 大家要聯合起來對付「拿破崙」。

「拿破崙」必須取得方才宣布的分數，「聯軍」為了不使「拿破崙」實現方才宣布的理想，

要各自地多得分，當然也要多協調，以免自相殘殺。

首先出台牌的人是「拿破崙」，接着依次出和台牌同花色的牌，或是出王牌、負分牌都可以

。在第一局並無限制不許出特殊牌。

如圖117，最後一位出牌的是D，拿破崙是A，王牌是梅花。

針對E所出的紅磚，拿破崙出梅花3，B的牌是沒分數的紅磚牌，C是♣4。這下子「拿破

崙」是拿不到牌了，D是和C一國人，所以不必硬奪場牌。

此時D的手牌是♣2、♥A、♣J、♠8。沒有紅磚的台牌，所以出任何一張都可以。

圖 117

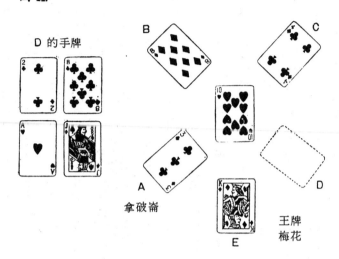

D 的手牌

B

C

A

拿破崙

E

王牌
梅花

D

將黑桃丟給一國的C是不利的，所以除了黑桃之外，三張之中任何一張都可以，此時打♣2。

若是台牌是紅桃的話，D手牌中的♥A是很有利用價值的強牌，♣8是無分牌，但是是王牌中比較大的牌。

♣2是王牌，也是一張小王牌，容易被其他王牌吃掉，這麼一來就是白白送給別人十分。

此時出♣2的話，就有三張王牌，其中最強的是一國人（C），所以給一國人利益，方能減弱給「拿破崙」的利益。

因此不可只顧一己之私利，必須和同志們努力作戰。

如上地進行比賽，直到牌墩中的牌用完，

就算結束。

藉用鬼牌來請求王牌的出現，以及藉用黑桃2來請求鬼牌的出現的比賽法和「Two‧Ten‧Jack」完全相同。

∧計算得分∨　「拿破崙」若能奪得方才宣布的分數，則「聯軍」各家必須各支付一個籌碼給「拿破崙」，每超出一分則多追加一個籌碼。

相反地「拿破崙」拿不到方才宣布的分數，也要付相等敗績的籌碼。

15.「21.點」（黑傑克‧BlAck Jack）

∧參加人數∨　2～10人。

∧使用牌∨　使用除去鬼牌的一副牌（52張），人數在7～8位以上時，可以用二副牌（104張）。

∧牌的分數∨　這是一種將牌分湊成21分的比賽，讓我們先來訂每張牌的分數。

● 各花色的A……可當1分、11分。

● 圖牌（各花色的K、Q、J）……10分。

● 數牌……………………和數字同分。

〈決定莊家法〉 將洗好的牌，面朝下地放在桌面上，依照順序地由上掀開，最早翻到「黑傑克」（Black Jack）的人當莊家。

這位莊家可以一直當，而在爭奪當莊家的人很多時，也可以事先決定每 5 或 10 次更換，每次換也無妨。

〈籌碼與牌的發法〉 因為是依據籌碼來計分，所以首先要發給全體同分數的籌碼。

莊家仔細洗牌，再讓左側的人切一次牌，然後由左至右一張一張地如圖 118 所示地發牌（牌面朝下發）。

莊家也是拿相同數量的牌。

莊家和大家相同，在發得二張牌後，不看牌就各自在牌上放籌碼。

圖 118

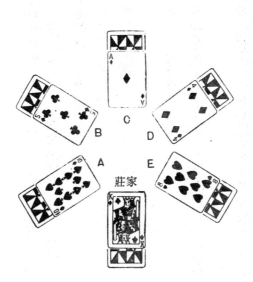

這稱之爲「Bet」，也就是下賭的意思。下賭之後，才翻開牌自己看（不要給別人看到）。

〈比賽進行法〉

這個比賽是手牌的合計分數不能超過21點，爲了要收集滿21分，所以又稱此比賽爲「21點」。

① 莊家由左側開始一個個問：「要不要？」

二張牌是18分以上，再要一張超過21點，就「爆炸」了，下賭的籌碼將被拿走，所以二張就停止，不要再追加牌。

② 二張牌離21點很遠時，爲得分數接近21點，可再要一張。

如圖所示，B的二張牌是8點，於是再要一張，得到4點，但是才12點，只好再要一張，得到10點，超過21點，爆了。

C有兩張一點的A牌，可以算10和11點，加起來正好21點。

E得到第三張圖牌，正好是21點，D得分是19點（黑桃A算一點）。

莊家二張合計19點，不敢再要了。

〈勝負決定法〉

③ 最後莊家只要二張，大家都停止追加牌後，將第一張蓋住的牌掀開，各自公布分數。

① 當莊家取得21點時；

大家和莊家比大小。

圖 119

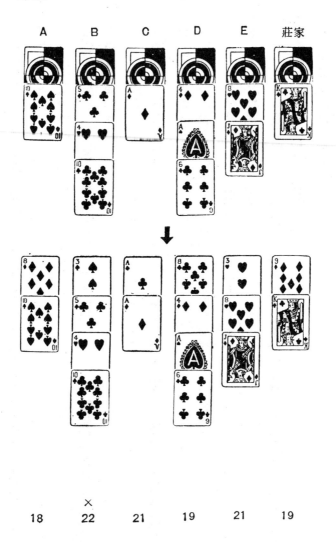

②除了將籌碼退還給得21點的人，其餘未滿21點的全部沒收。

莊家不滿21點時；

每個人來和莊家比一比，如圖119的情形，莊家19點，A 18點敗，莊家沒收籌碼；B 22點爆也沒收。

D是4張合計19點，兩者平分，退還籌碼。

C和E都是21點，勝過莊家，所以可向莊家領同點數的籌碼。

③莊家超過21點時；

其他的各家若也有超過21點的話，和莊家算扯平，退還籌碼，沒有超過的人，不論多低分，可以得下賭數目的籌碼。

另外，所得21點由三張7所組成時，計算加三倍；由6、7、8牌組成21點時，計算加二倍。

不滿21點的人要付給莊家下賭注的籌碼二倍或三倍；當莊家的也要付給有此特殊組合牌的人二或三倍的下賭籌碼。

莊家二張牌合計是16～21點時，再要一張必將有很大的風險，所以可先抓各家之中可能比你小的。

此時莊家可以先保留再抽一張的權利，先向估計他比你小的人挑戰。

接受挑戰的人要將蓋牌掀起，以決勝負。

若是莊家的觀察力很強，將可打敗弱家，先贏得小家的籌碼。

猜錯了，分數比莊家還大時，莊家必須支付對方和他下賭的相同籌碼。

不管是怎麼樣的分數，千萬別形諸於色，以免被莊家識破，先被捉。但是有的人會故意表現

出相反的態度，注意別上當。

16. 梭哈（Poker）

〈參加人數〉　3人以上。

〈使用牌〉　除去鬼牌的三副牌（計156張）。

〈牌的分數〉　此分數不是得分的分數，是組合牌時的分數，得分計算法如下；

● 圖牌（各花色的K、Q、J）⋯⋯⋯⋯⋯0分。

● A（各花色）⋯⋯⋯⋯⋯⋯⋯⋯1分。

● 數牌⋯⋯⋯⋯⋯⋯⋯⋯分數就照牌點來算。

〈決定Banker〉 Banker是銀行職員的意思，比賽中稱「頭子」爲「Banker」，負責管理勝負的結算。

首先將籌碼平分給所有參加者，藉着競賽來決定「頭子」，也就是看誰出最多籌碼，他就是「頭子」。

最高投標（Bid）者將大家出的籌碼充當資本。想當「頭子」的人就多出籌碼，有時也可能傾全力去投標。

不想當「頭子」的人要下最低的「籌碼」，若是不出籌碼就沒資格參加比賽。

〈比賽進行法〉

① 目的：

場牌的合計分數只取最後一位，10以上時，愈接近19、29等是最有利的牌點。每個人可以在自己喜好處下賭注。

② 牌的擺法：

如圖120，做個圓盤，放在頭子（Banker）前面，其他的人圍坐在圈圈旁。

頭子先在左側、右側及自己面前各將一張牌面朝下地放置好，再重複一次，三處共六張（各放二張）。

圖 120

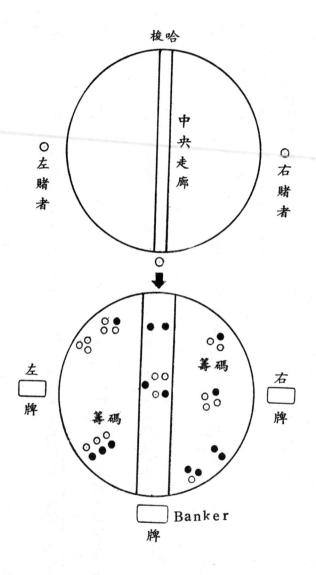

③ 籌碼的下法：

如圖120，將籌碼下在自己中意的牌上。實際上可以看牌只有頭子及另外二位，其他人自己下賭在中意的牌上。中間是「中央走廊」，屬於「梭哈」的地盤，左側是左牌的，右側是右牌的地盤，將籌碼放在那個地盤就代表下賭注。

〈公開手牌與勝負〉 首先頭子看自己前面的二張牌稱之為 Natural。個位數若是 8 或 9
（18、19、28、29）則將牌掀開。

頭子將牌公開後，左右兩側的人也要公開，以決勝負。

左右側的牌是 7 以下的話，頭子勝利，便可將左右籌碼全部沒收，並支付相同數目的籌碼給下賭注在「中央走廊」的人。

頭子二張牌若合計是18，而公開牌，而對方是 9 時，頭子算敗，要支付相同數目給下在左右兩側的人，此時「中央走廊」的籌碼就屬於頭子的。

頭子是 8 分、右側是 9 分、左側是 5 分時，沒收左側的，賠償等數給右側的人，在「中央走廊」賭頭子贏的籌碼悉數退還。

頭子看了手牌之後，若是在 7 以下，可宣布「Give」，左側和右側的人也可以再從剩餘的牌中取一張牌。

但是此時對方或是左右兩側的人在Natural（看牌）之後就不能再取一張牌，而必須公開

手牌。

17. 扶輪社（Rotary）

〈參加人數〉　5個人以上。

〈使用牌〉　除去鬼牌的二副牌（104張）。

〈莊家與牌的分法〉　需要二個莊家，莊家只負責分牌，所以用最方便的方法來決定（大家翻牌最高二位當莊家，或是猜拳亦同）。

二位莊家各持一副牌（52張），先仔細洗牌。其中一位首先將牌面向下地平均發給大家一人一張。

分到一張以後，每個人在自己的牌前出同數的籌碼（可以事先決定數字的分數），接下來第

頭子在7以下，宣布「Give」，而左右雙方都是7以下時，可以再拿一張。

〈比賽終了〉　使用的撲克牌放在旁邊，只能用未用過的牌來繼續進行比賽，直到156張牌用完之後，才告終了，此時每個人數一數誰的籌碼最多，他就是贏家。

圖 121

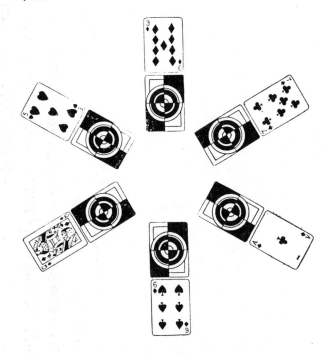

二位莊家將牌面朝上地由左至右一人發一張。

〈勝負決定法〉 大家將牌掀開。

這二張牌只要是同位牌就好了。

不是同位牌的人都算失敗，所下的賭注將被出同位牌的人沒收。

同位牌的人出現二位以上時，可以平分籌碼，若是有多餘分不平的籌碼，可以留到下一局比賽用。

如果同位牌是紅（♥及♦）或是黑（♠及♣）的同種顏色時

，其餘的人要再多付1個籌碼。

沒有人得到同位牌時，這些牌場中的籌碼就留到一局比賽用。

〈比賽終了〉　如上地進行，看誰的籌碼最先輸光，比賽就算終了。

大展出版社有限公司
品冠文化出版社

圖書目錄

地址：台北市北投區(石牌)　　電話：(02)28236031
　　　致遠一路二段12巷1號　　　　　28236033
郵撥：01669551＜大展＞　　　傳真：(02)28272069

・生活廣場・品冠編號61

1. 366天誕生星	李芳黛譯	280元
2. 366天誕生花與誕生石	李芳黛譯	280元
3. 科學命相	淺野八郎著	220元
4. 已知的他界科學	陳蒼杰譯	220元
5. 開拓未來的他界科學	陳蒼杰譯	220元
6. 世紀末變態心理犯罪檔案	沈永嘉譯	240元
7. 366天開運年鑑	林廷宇編著	230元
8. 色彩學與你	野村順一著	230元
9. 科學手相	淺野八郎著	230元
10. 你也能成為戀愛高手	柯富陽編著	220元
11. 血型與十二星座	許淑瑛編著	230元
12. 動物測驗—人性現形	淺野八郎著	200元
13. 愛情、幸福完全自測	淺野八郎著	200元
14. 輕鬆攻佔女性	趙奕世編著	230元
15. 解讀命運密碼	郭宗德著	200元
16. 由客家了解亞洲	高木桂藏著	220元

・女醫師系列・品冠編號62

1. 子宮內膜症	國府田清子著	200元
2. 子宮肌瘤	黑島淳子著	200元
3. 上班女性的壓力症候群	池下育子著	200元
4. 漏尿、尿失禁	中田真木著	200元
5. 高齡生產	大鷹美子著	200元
6. 子宮癌	上坊敏子著	200元
7. 避孕	早乙女智子著	200元
8. 不孕症	中村春根著	200元
9. 生理痛與生理不順	堀口雅子著	200元
10. 更年期	野末悅子著	200元

・傳統民俗療法・品冠編號63

1. 神奇刀療法	潘文雄著	200元

2. 神奇拍打療法　　　　　　　　安在峰著　200元
3. 神奇拔罐療法　　　　　　　　安在峰著　200元
4. 神奇艾灸療法　　　　　　　　安在峰著　200元
5. 神奇貼敷療法　　　　　　　　安在峰著　200元
6. 神奇薰洗療法　　　　　　　　安在峰著　200元
7. 神奇耳穴療法　　　　　　　　安在峰著　200元
8. 神奇指針療法　　　　　　　　安在峰著　200元
9. 神奇藥酒療法　　　　　　　　安在峰著　200元
10. 神奇藥茶療法　　　　　　　　安在峰著　200元
11. 神奇推拿療法　　　　　　　　張貴荷著　200元
12. 神奇止痛療法　　　　　　　　漆　浩　著　200元

·彩色圖解保健· 品冠編號 64

1. 瘦身　　　　　　　　　　　　主婦之友社　300元
2. 腰痛　　　　　　　　　　　　主婦之友社　300元
3. 肩膀痠痛　　　　　　　　　　主婦之友社　300元
4. 腰、膝、腳的疼痛　　　　　　主婦之友社　300元
5. 壓力、精神疲勞　　　　　　　主婦之友社　300元
6. 眼睛疲勞、視力減退　　　　　主婦之友社　300元

·心 想 事 成· 品冠編號 65

1. 魔法愛情點心　　　　　　　　結城莫拉著　120元
2. 可愛手工飾品　　　　　　　　結城莫拉著　120元
3. 可愛打扮 & 髮型　　　　　　　結城莫拉著　120元
4. 撲克牌算命　　　　　　　　　結城莫拉著　120元

·少 年 偵 探· 品冠編號 66

1. 怪盜二十面相　　（精）　江戶川亂步著　特價189元
2. 少年偵探團　　　（精）　江戶川亂步著　特價189元
3. 妖怪博士　　　　（精）　江戶川亂步著　特價189元
4. 大金塊　　　　　（精）　江戶川亂步著　特價230元
5. 青銅魔人　　　　（精）　江戶川亂步著　特價230元
6. 地底魔術王　　　（精）　江戶川亂步著　特價230元
7. 透明怪人　　　　（精）　江戶川亂步著　特價230元
8. 怪人四十面相　　（精）　江戶川亂步著　特價230元
9. 宇宙怪人　　　　（精）　江戶川亂步著　特價230元
10. 恐怖的鐵塔王國　（精）　江戶川亂步著　特價230元
11. 灰色巨人　　　　（精）　江戶川亂步著　特價230元
12. 海底魔術師　　　（精）　江戶川亂步著　特價230元
13. 黃金豹　　　　　（精）　江戶川亂步著　特價230元
14. 魔法博士　　　　（精）　江戶川亂步著　特價230元

15. 馬戲怪人	（精）	江戶川亂步著	特價 230 元
16. 魔人銅鑼	（精）	江戶川亂步著	特價 230 元
17. 魔法人偶	（精）	江戶川亂步著	特價 230 元
18. 奇面城的秘密	（精）	江戶川亂步著	特價 230 元
19. 夜光人	（精）	江戶川亂步著	特價 230 元
20. 塔上的魔術師	（精）	江戶川亂步著	特價 230 元
21. 鐵人Q	（精）	江戶川亂步著	特價 230 元
22. 假面恐怖王	（精）	江戶川亂步著	
23. 電人M	（精）	江戶川亂步著	
24. 二十面相的詛咒	（精）	江戶川亂步著	
25. 飛天二十面相	（精）	江戶川亂步著	
26. 黃金怪獸	（精）	江戶川亂步著	

・熱 門 新 知・品冠編號 67

1. 圖解基因與 DNA	（精）	中原英臣 主編	230 元
2. 圖解人體的神奇	（精）	米山公啟 主編	230 元
3. 圖解腦與心的構造	（精）	永田和哉 主編	230 元
4. 圖解科學的神奇	（精）	鳥海光弘 主編	230 元
5. 圖解數學的神奇	（精）	柳 谷 晃 著	

法律專欄連載・大展編號 58

台大法學院　　法律學系／策劃
法律服務社／編著

| 1. 別讓您的權利睡著了(1) | 200 元 |
| 2. 別讓您的權利睡著了(2) | 200 元 |

・武 術 特 輯・大展編號 10

1. 陳式太極拳入門	馮志強編著	180 元
2. 武式太極拳	郝少如編著	200 元
3. 練功十八法入門	蕭京凌編著	120 元
4. 教門長拳	蕭京凌編著	150 元
5. 跆拳道	蕭京凌編譯	180 元
6. 正傳合氣道	程曉鈴譯	200 元
7. 圖解雙節棍	陳銘遠著	150 元
8. 格鬥空手道	鄭旭旭編著	200 元
9. 實用跆拳道	陳國榮編著	200 元
10. 武術初學指南	李文英、解守德編著	250 元
11. 泰國拳	陳國榮著	180 元
12. 中國式摔跤	黃 斌編著	180 元
13. 太極劍入門	李德印編著	180 元
14. 太極拳運動	運動司編	250 元

・原地太極拳系列・大展編號 11

·名師出高徒· 大展編號 111

1.	武術基本功與基本動作	劉玉萍編著	200 元
2.	長拳入門與精進	吳彬 等著	220 元
3.	劍術刀術入門與精進	楊柏龍等著	220 元
4.	棍術、槍術入門與精進	邱丕相編著	220 元
5.	南拳入門與精進	朱瑞琪編著	220 元
6.	散手入門與精進	張 山等著	220 元
7.	太極拳入門與精進	李德印編著	280 元
8.	太極推手入門與精進	田金龍編著	220 元

·實用武術技擊· 大展編號 112

1.	實用自衛拳法	溫佐惠 著	250 元
2.	搏擊術精選	陳清山等著	220 元
3.	秘傳防身絕技	程崑彬 著	230 元
4.	振藩截拳道入門	陳琦平 著	220 元
5.	實用擒拿法	韓建中 著	220 元
6.	擒拿反擒拿 88 法	韓建中 著	250 元

·中國武術規定套路· 大展編號 113

1.	螳螂拳	中國武術系列	300 元
2.	劈掛拳	規定套路編寫組	300 元
3.	八極拳		

·中華傳統武術· 大展編號 114

1.	中華古今兵械圖考	裴錫榮 主編	280 元
2.	武當劍	陳湘陵 編著	200 元
3.	梁派八卦掌（老八掌）	李子鳴 遺著	220 元
4.	少林 72 藝與武當 36 功	裴錫榮 主編	230 元
5.	三十六把擒拿	佐藤金兵衛 主編	200 元
6.	武當太極拳與盤手 20 法	裴錫榮 主編	元

· 少 林 功 夫· 大展編號 115

1.	少林打擂秘訣	德虔、素法 編著	300 元
2.	少林三大名拳 炮拳、大洪拳、六合拳	門惠豐 等著	200 元
3.	少林三絕 氣功、點穴、擒拿	德虔 編著	300 元

· 道 學 文 化· 大展編號 12

| 1. | 道在養生：道教長壽術 | 郝勤 等著 | 250 元 |

2.	龍虎丹道：道教內丹術	郝勤 著	300元
3.	天上人間：道教神仙譜系	黃德海著	250元
4.	步罡踏斗：道教祭禮儀典	張澤洪著	250元
5.	道醫窺秘：道教醫學康復術	王慶餘等著	250元
6.	勸善成仙：道教生命倫理	李 剛著	250元
7.	洞天福地：道教宮觀勝境	沙銘壽著	250元
8.	青詞碧簫：道教文學藝術	楊光文等著	250元
9.	沈博絕麗：道教格言精粹	朱耕發等著	250元

・易 學 智 慧・大展編號 122

1.	易學與管理	余敦康主編	250元
2.	易學與養生	劉長林等著	300元
3.	易學與美學	劉綱紀等著	300元
4.	易學與科技	董光壁著	280元
5.	易學與建築	韓增祿著	280元
6.	易學源流	鄭萬耕著	280元
7.	易學的思維	傅雲龍等著	250元
8.	周易與易圖	李 申著	250元
9.	易學與佛教	王仲堯著	元

・神 算 大 師・大展編號 123

1.	劉伯溫神算兵法	應 涵編著	280元
2.	姜太公神算兵法	應 涵編著	280元
3.	鬼谷子神算兵法	應 涵編著	280元
4.	諸葛亮神算兵法	應 涵編著	280元

・命 理 與 預 言・大展編號 06

1.	12星座算命術	訪星珠著	200元
2.	中國式面相學入門	蕭京凌編著	180元
3.	圖解命運學	陸明編著	200元
4.	中國秘傳面相術	陳炳崑編著	180元
5.	13星座占星術	馬克・矢崎著	200元
6.	命名彙典	水雲居士編著	180元
7.	簡明紫微斗術命運學	唐龍編著	220元
8.	住宅風水吉凶判斷法	琪輝編譯	180元
9.	鬼谷算命秘術	鬼谷子著	200元
10.	密教開運咒法	中岡俊哉著	250元
11.	女性星魂術	岩滿羅門著	200元
12.	簡明四柱推命學	呂昌釧編著	230元
13.	手相鑑定奧秘	高山東明著	200元
14.	簡易精確手相	高山東明著	200元

59. 實用八字命學講義　　　　　姜威國著　280元
60. 斗數高手實戰過招　　　　　姜威國著　280元
61. 星宿占星術　　　　　　　　楊鴻儒譯　220元
62. 現代鬼谷算命學　　　　維湘居士編著　280元
63. 生意興隆的風水　　　　　小林祥晃著　220元
64. 易學：時間之門　　　　　　　辛　子著　220元
65. 完全幸福風水術　　　　　小林祥晃著　220元
66. 婚課擇用寶鑑　　　　　　　姜威國著　280元
67. 2小時學會易經　　　　　　　姜威國著　250元
68. 綜合易卦姓名學　　　　　　林虹余著　200元

・秘傳占卜系列・ 大展編號 14

1. 手相術　　　　　　　　　淺野八郎著　180元
2. 人相術　　　　　　　　　淺野八郎著　180元
3. 西洋占星術　　　　　　　淺野八郎著　180元
4. 中國神奇占卜　　　　　　淺野八郎著　150元
5. 夢判斷　　　　　　　　　淺野八郎著　150元
6. 前世、來世占卜　　　　　淺野八郎著　150元
7. 法國式血型學　　　　　　淺野八郎著　150元
8. 靈感、符咒學　　　　　　淺野八郎著　150元
9. 紙牌占卜術　　　　　　　淺野八郎著　150元
10. ESP 超能力占卜　　　　　淺野八郎著　150元
11. 猶太數的秘術　　　　　　淺野八郎著　150元
12. 新心理測驗　　　　　　　淺野八郎著　160元
13. 塔羅牌預言秘法　　　　　淺野八郎著　200元

・趣味心理講座・ 大展編號 15

1. 性格測驗（1）　探索男與女　　淺野八郎著　140元
2. 性格測驗（2）　透視人心奧秘　　淺野八郎著　140元
3. 性格測驗（3）　發現陌生的自己　淺野八郎著　140元
4. 性格測驗（4）　發現你的真面目　淺野八郎著　140元
5. 性格測驗（5）　讓你們吃驚　　　淺野八郎著　140元
6. 性格測驗（6）　洞穿心理盲點　　淺野八郎著　140元
7. 性格測驗（7）　探索對方心理　　淺野八郎著　140元
8. 性格測驗（8）　由吃認識自己　　淺野八郎著　160元
9. 性格測驗（9）　戀愛知多少　　　淺野八郎著　160元
10. 性格測驗（10）由裝扮瞭解人心　淺野八郎著　160元
11. 性格測驗（11）敲開內心玄機　　淺野八郎著　140元
12. 性格測驗（12）透視你的未來　　淺野八郎著　160元
13. 血型與你的一生　　　　　淺野八郎著　160元
14. 趣味推理遊戲　　　　　　淺野八郎著　160元
15. 行為語言解析　　　　　　淺野八郎著　160元

42. 隨心所欲瘦身冥想法	原久子著	180 元
43. 胎兒革命	鈴木丈織著	180 元
44. NS 磁氣平衡法塑造窈窕奇蹟	古屋和江著	180 元
45. 享瘦從腳開始	山田陽子著	180 元
46. 小改變瘦 4 公斤	宮本裕子著	180 元
47. 軟管減肥瘦身	高橋輝男著	180 元
48. 海藻精神秘美容法	劉名揚編著	180 元
49. 肌膚保養與脫毛	鈴木真理著	180 元
50. 10 天減肥 3 公斤	彤雲編輯組	180 元
51. 穿出自己的品味	西村玲子著	280 元
52. 小孩髮型設計	李芳黛譯	250 元

・青 春 天 地・大展編號 17

1. A 血型與星座	柯素娥編譯	160 元
2. B 血型與星座	柯素娥編譯	160 元
3. O 血型與星座	柯素娥編譯	160 元
4. AB 血型與星座	柯素娥編譯	120 元
5. 青春期性教室	呂貴嵐編譯	130 元
7. 難解數學破題	宋釗宜編譯	130 元
9. 小論文寫作秘訣	林顯茂編譯	120 元
11. 中學生野外遊戲	熊谷康編著	120 元
12. 恐怖極短篇	柯素娥編譯	130 元
13. 恐怖夜話	小毛驢編譯	130 元
14. 恐怖幽默短篇	小毛驢編譯	120 元
15. 黑色幽默短篇	小毛驢編譯	120 元
16. 靈異怪談	小毛驢編譯	130 元
17. 錯覺遊戲	小毛驢編著	130 元
18. 整人遊戲	小毛驢編著	150 元
19. 有趣的超常識	柯素娥編譯	130 元
20. 哦！原來如此	林慶旺編譯	130 元
21. 趣味競賽 100 種	劉名揚編譯	120 元
22. 數學謎題入門	宋釗宜編譯	150 元
23. 數學謎題解析	宋釗宜編譯	150 元
24. 透視男女心理	林慶旺編譯	120 元
25. 少女情懷的自白	李桂蘭編譯	120 元
26. 由兄弟姊妹看命運	李玉瓊編譯	130 元
27. 趣味的科學魔術	林慶旺編譯	150 元
28. 趣味的心理實驗室	李燕玲編譯	150 元
29. 愛與性心理測驗	小毛驢編譯	130 元
30. 刑案推理解謎	小毛驢編譯	180 元
31. 偵探常識推理	小毛驢編譯	180 元
32. 偵探常識解謎	小毛驢編譯	130 元
33. 偵探推理遊戲	小毛驢編譯	180 元

34. 趣味的超魔術	廖玉山編著	150 元	
35. 趣味的珍奇發明	柯素娥編著	150 元	
36. 登山用具與技巧	陳瑞菊編著	150 元	
37. 性的漫談	蘇燕謀編著	180 元	
38. 無的漫談	蘇燕謀編著	180 元	
39. 黑色漫談	蘇燕謀編著	180 元	
40. 白色漫談	蘇燕謀編著	180 元	

·健 康 天 地· 大展編號 18

1. 壓力的預防與治療	柯素娥編譯	130 元
2. 超科學氣的魔力	柯素娥編譯	130 元
3. 尿療法治病的神奇	中尾良一著	130 元
4. 鐵證如山的尿療法奇蹟	廖玉山譯	120 元
5. 一日斷食健康法	葉慈容編譯	150 元
6. 胃部強健法	陳炳崑譯	120 元
7. 癌症早期檢查法	廖松濤譯	160 元
8. 老人痴呆症防止法	柯素娥編譯	170 元
9. 松葉汁健康飲料	陳麗芬編譯	150 元
10. 揉肚臍健康法	永井秋夫著	150 元
11. 過勞死、猝死的預防	卓秀貞編譯	130 元
12. 高血壓治療與飲食	藤山順豐著	180 元
13. 老人看護指南	柯素娥編譯	150 元
14. 美容外科淺談	楊啟宏著	150 元
15. 美容外科新境界	楊啟宏著	150 元
16. 鹽是天然的醫生	西英司郎著	140 元
17. 年輕十歲不是夢	梁瑞麟譯	200 元
18. 茶料理治百病	桑野和民著	180 元
20. 杜仲茶養顏減肥法	西田博著	170 元
21. 蜂膠驚人療效	瀨長良三郎著	180 元
22. 蜂膠治百病	瀨長良三郎著	180 元
23. 醫藥與生活	鄭炳全著	180 元
24. 鈣長生寶典	落合敏著	180 元
25. 大蒜長生寶典	木下繁太郎著	160 元
26. 居家自我健康檢查	石川恭三著	160 元
27. 永恆的健康人生	李秀鈴譯	200 元
28. 大豆卵磷脂長生寶典	劉雪卿譯	150 元
29. 芳香療法	梁艾琳譯	160 元
30. 醋長生寶典	柯素娥譯	180 元
31. 從星座透視健康	席拉·吉蒂斯著	180 元
32. 愉悅自在保健學	野本二士夫著	160 元
33. 裸睡健康法	丸山淳士等著	160 元
34. 糖尿病預防與治療	藤山順豐著	180 元
35. 維他命長生寶典	菅原明子著	180 元

11. 看圖學英文	陳炳崑編著	200 元
12. 讓孩子最喜歡數學	沈永嘉譯	180 元
13. 催眠記憶術	林碧清譯	180 元
14. 催眠速讀術	林碧清譯	180 元
15. 數學式思考學習法	劉淑錦譯	200 元
16. 考試憑要領	劉孝暉著	180 元
17. 事半功倍讀書法	王毅希著	200 元
18. 超金榜題名術	陳蒼杰譯	200 元
19. 靈活記憶術	林耀慶編著	180 元
20. 數學增強要領	江修楨編著	180 元
21. 使頭腦靈活的數學	逢澤明著	200 元
22. 難解數學破題	宋釗宜著	200 元

·實用心理學講座· 大展編號 21

1. 拆穿欺騙伎倆	多湖輝著	140 元
2. 創造好構想	多湖輝著	140 元
3. 面對面心理術	多湖輝著	160 元
4. 偽裝心理術	多湖輝著	140 元
5. 透視人性弱點	多湖輝著	180 元
6. 自我表現術	多湖輝著	180 元
7. 不可思議的人性心理	多湖輝著	180 元
8. 催眠術入門	多湖輝著	150 元
9. 責罵部屬的藝術	多湖輝著	150 元
10. 精神力	多湖輝著	150 元
11. 厚黑說服術	多湖輝著	150 元
12. 集中力	多湖輝著	150 元
13. 構想力	多湖輝著	150 元
14. 深層心理術	多湖輝著	160 元
15. 深層語言術	多湖輝著	160 元
16. 深層說服術	多湖輝著	180 元
17. 掌握潛在心理	多湖輝著	160 元
18. 洞悉心理陷阱	多湖輝著	180 元
19. 解讀金錢心理	多湖輝著	180 元
20. 拆穿語言圈套	多湖輝著	180 元
21. 語言的內心玄機	多湖輝著	180 元
22. 積極力	多湖輝著	180 元

·超現實心靈講座· 大展編號 22

1. 超意識覺醒法	詹蔚芬編譯	130 元
2. 護摩秘法與人生	劉名揚編譯	130 元
3. 秘法！超級仙術入門	陸明譯	150 元
4. 給地球人的訊息	柯素娥編著	150 元

·養 生 保 健· 大展編號 23

·社會人智囊· 大展編號 24

・精選系列・ 大展編號 25

18

・家庭醫學保健・ 大展編號 30

·超經營新智慧· 大展編號 31

1.	躍動的國家越南	林雅倩譯	250 元
2.	甦醒的小龍菲律賓	林雅倩譯	220 元
3.	中國的危機與商機	中江要介著	250 元
4.	在印度的成功智慧	山內利男著	220 元
5.	7-ELEVEN 大革命	村上豐道著	200 元
6.	業務員成功秘方	呂育清編著	200 元
7.	在亞洲成功的智慧	鈴木讓二著	220 元
8.	圖解活用經營管理	山際有文著	220 元
9.	速效行銷學	江尻弘著	220 元
10.	猶太成功商法	周蓮芬編著	200 元
11.	工廠管理新手法	黃柏松編著	220 元
12.	成功隨時掌握在凡人手上	竹村健一著	220 元
13.	服務‧所以成功	中谷彰宏著	200 元
14.	輕鬆賺錢高手	增田俊男著	220 元

·理 財、投 資· 大展編號 312

1.	突破股市瓶頸	黃國洲著（特價）	199 元
2.	投資眾生相	黃國洲著	220 元
3.	籌碼決定論	黃國洲著	

·成 功 秘 笈· 大展編號 313

1.	企業不良幹部群相	（精）	黃琪輝著	230 元
2.	企業人才培育智典	（精）	鄭嘉軒著	230 元

·親 子 系 列· 大展編號 32

1.	如何使孩子出人頭地	多湖輝著	200 元
2.	心靈啟蒙教育	多湖輝著	280 元
3.	如何使孩子數學滿分	林明嬋編著	180 元
4.	終身受用的學習秘訣	李芳黛譯	200 元
5.	數學疑問破解	陳蒼杰譯	200 元

·雅 致 系 列· 大展編號 33

1.	健康食譜春冬篇	丸元淑生著	200 元
2.	健康食譜夏秋篇	丸元淑生著	200 元
3.	純正家庭料理	陳建民等著	200 元
4.	家庭四川料理	陳建民著	200 元
5.	醫食同源健康美食	郭長聚著	200 元
6.	家族健康食譜	東煒朝子著	200 元

國家圖書館出版品預行編目資料

撲克牌魔術‧算命‧遊戲 / 林振輝 編著.
－2版－臺北市：大展 ， 1999【民88】
面 ； 21 公分 －（休閒娛樂；41）
ISBN 957-557-914-3（平裝）

1. 撲克牌

995.5　　　　　　　　　　　　　88002996

撲克牌魔術 ● 算命 ● 遊戲　ISBN 957-557-914-3

編 著 者/林　振　輝
發 行 人/蔡　森　明
出 版 者/大展出版社有限公司
社　　　址/台北市北投區（石牌）致遠一路2段12巷1號
電　　　話/（02）28236031‧28236033‧28233123
傳　　　真/（02）28272069
郵政劃撥/01669551
E－mail/dah_jaan@pchome.com.tw
登 記 證/局版臺業字第2171號
承 印 者/高星印刷品行
裝　　　訂/協億印製廠股份有限公司
排 版 者/千兵企業有限公司
初版1刷/1992年（民81年）11月
2版1刷/1999年（民88年）　5月
2版2刷/2003年（民92年）　3月

定價/180元